한 권으로 끝내는

보타니컬 아트

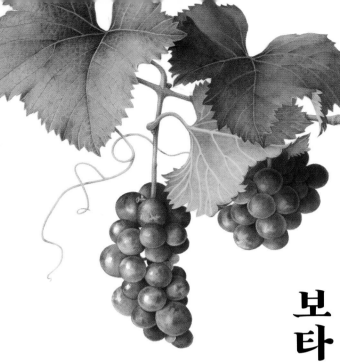

한 권으로 끝내는

보타니컬 아트

가장 친절한 꽃 세밀화 수업

후지이 노리코 지음
최서희 옮김

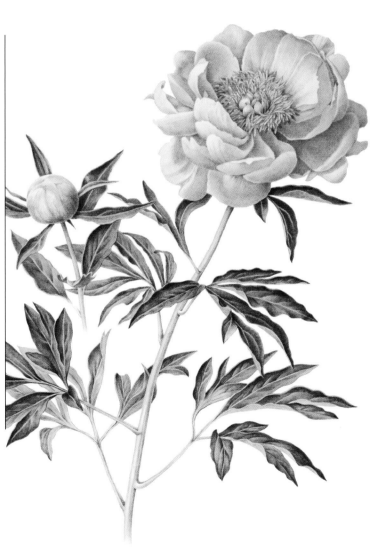

아이콘
북스

Introduction

자연은 사람의 마음을 치유해준다.

그리고 예술과 음악은 사람의 마음을 움직인다.

꽃과의 만남을 기다리자.

'이 꽃을 그리고 싶어!' 이렇게 마음을 강하게 움직이는 꽃을 만난다면,

자연을 마주하는 치유의 시간과 함께

가슴이 두근거리는 멋진 작품이 탄생할 것이다.

내가 프랑스에서 배운 이상적인 그림과 그것을 그리는 방법을

여기서 소개할 수 있어 아주 기쁘다.

Contents

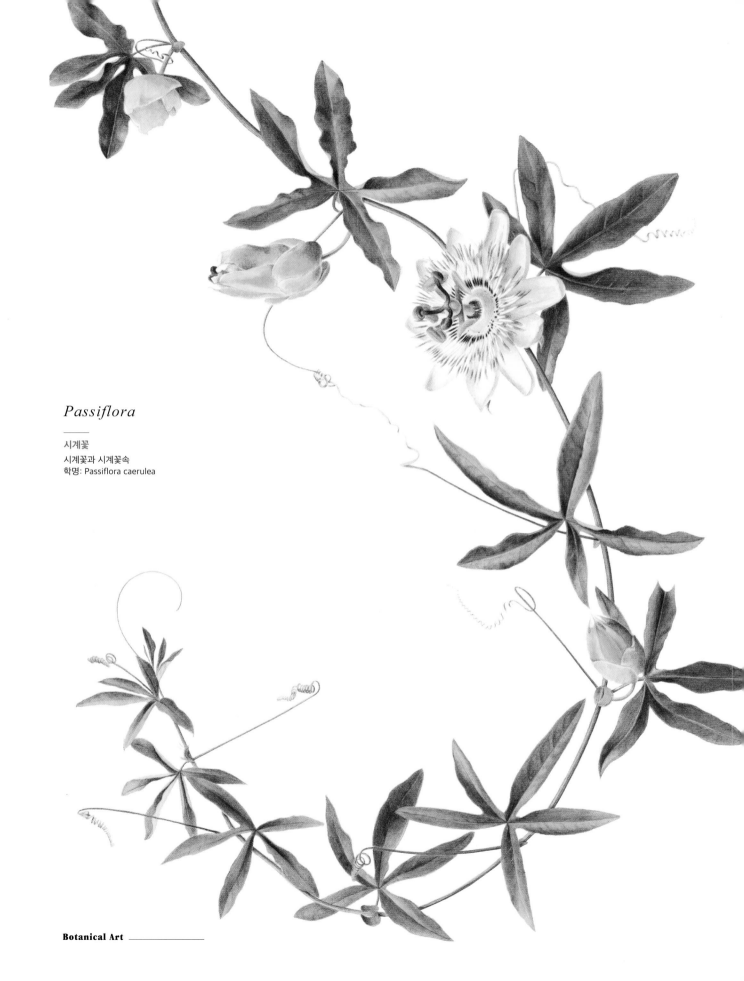

Passiflora

시계꽃

시계꽃과 시계꽃속

학명: Passiflora caerulea

Chinese peony

작약

작약과 작약속
학명: Paeonia Lactiflora
높이: 370mm

※ '높이'란 여백을 제외한 작품의 위부터 아래까지의 크기를 가리킨다.

Helleborus

크리스마스 로즈

미나리아재비과 헬레보루스속
학명: Helleborus argutifolius
높이: 470mm

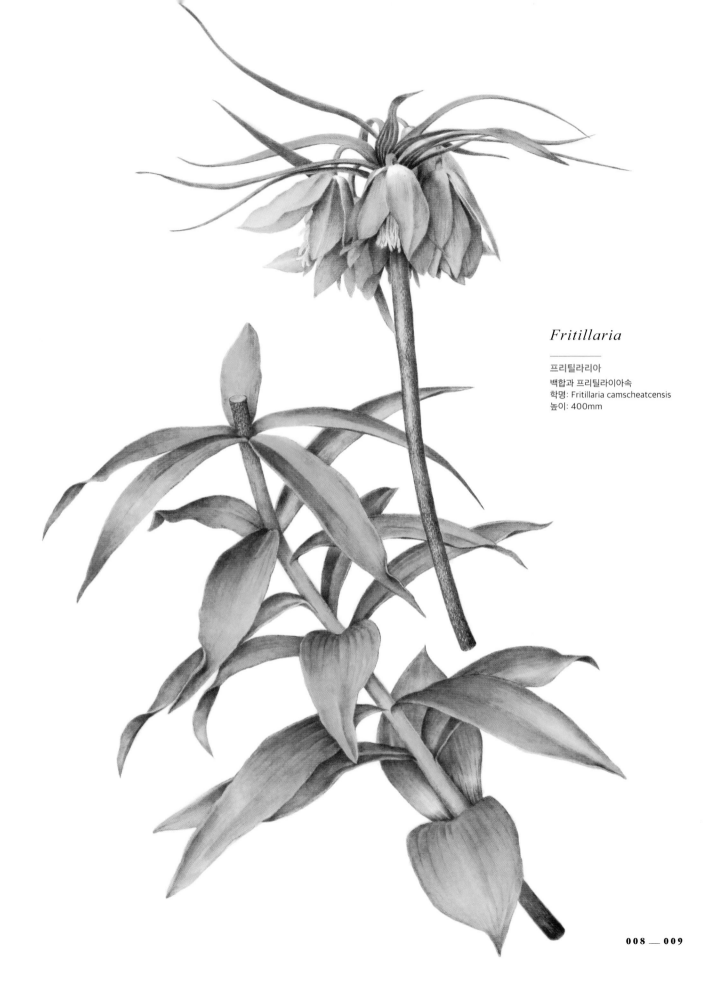

Fritillaria

프리틸라리아
백합과 프리틸라이아속
학명: Fritillaria camscheatcensis
높이: 400mm

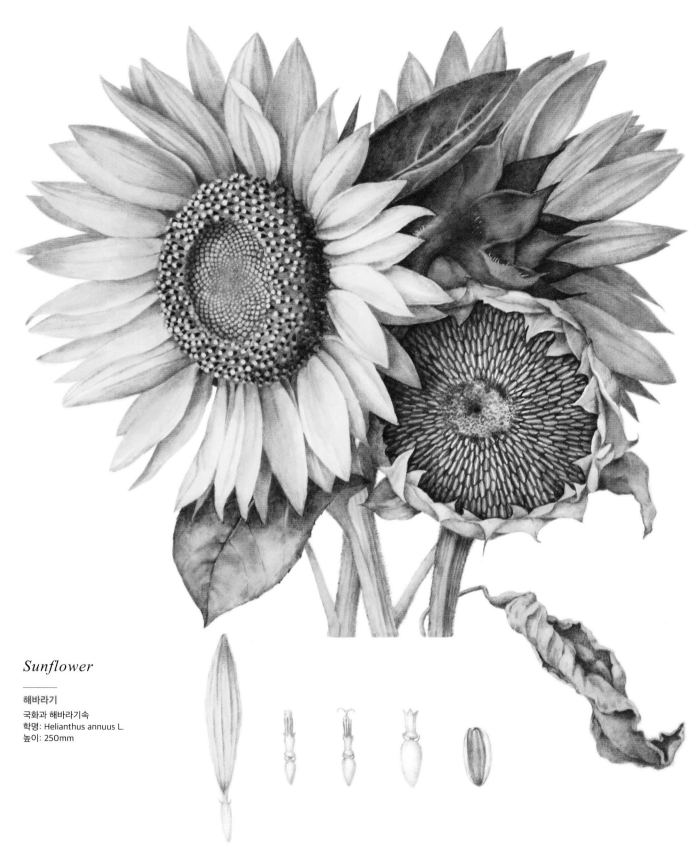

Sunflower

해바라기

국화과 해바라기속
학명: Helianthus annuus L.
높이: 250mm

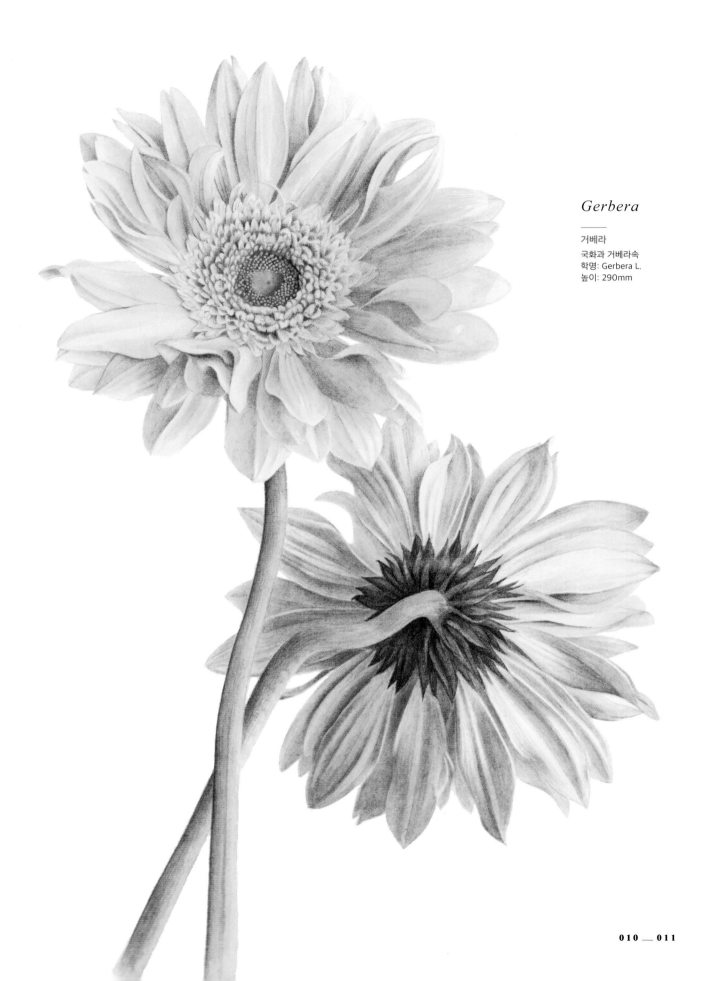

Gerbera

거베라
국화과 거베라속
학명: Gerbera L.
높이: 290mm

Common Hyacinth

———

히아신스

백합과 히아신스속

학명: Hyacinthus orientalis

높이: 302mm

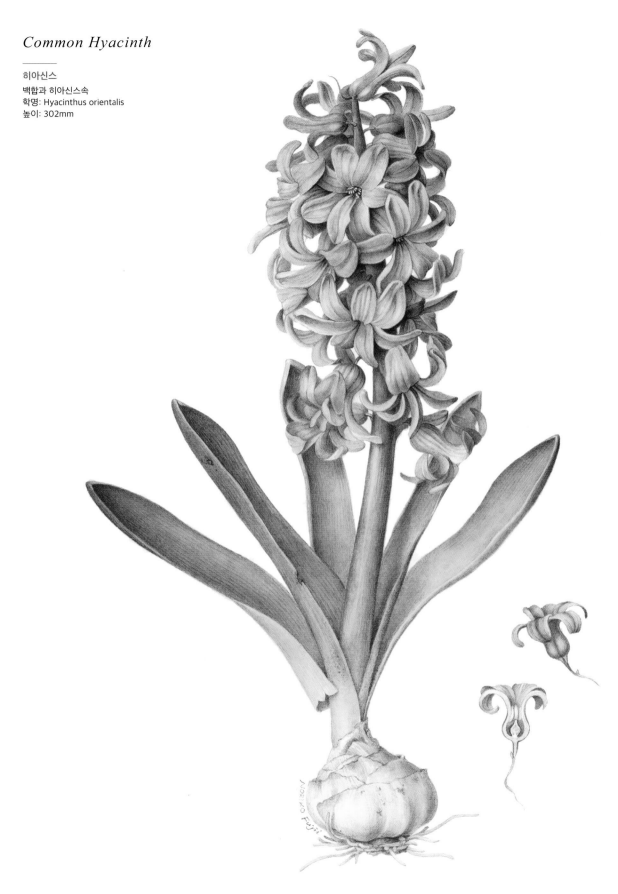

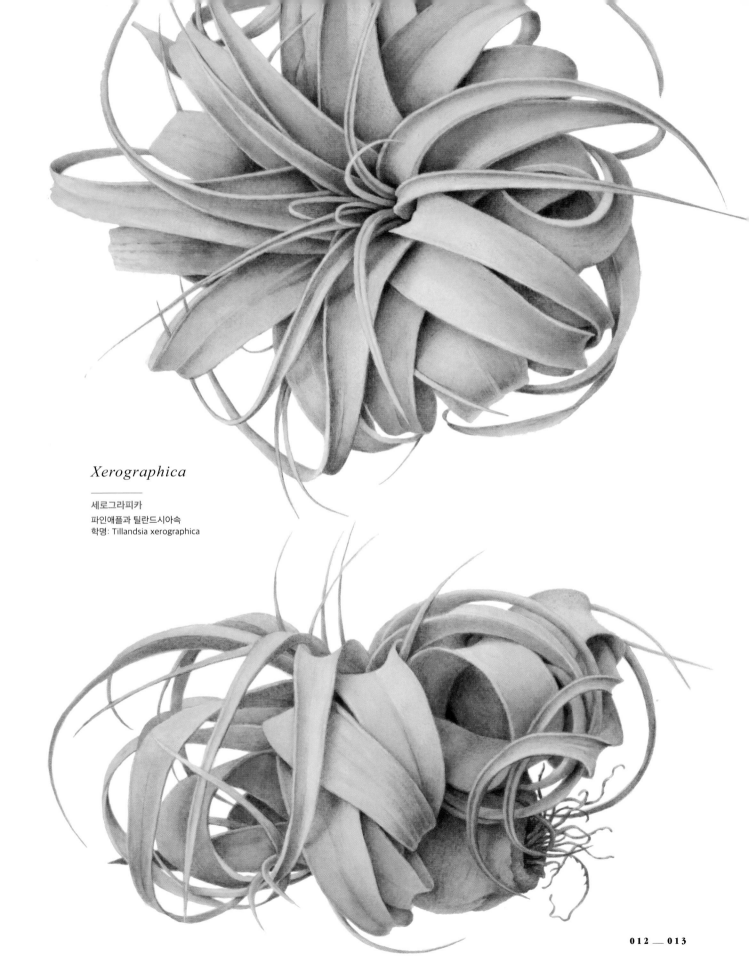

Xerographica

세로그라피카
파인애플과 틸란드시아속
학명: Tillandsia xerographica

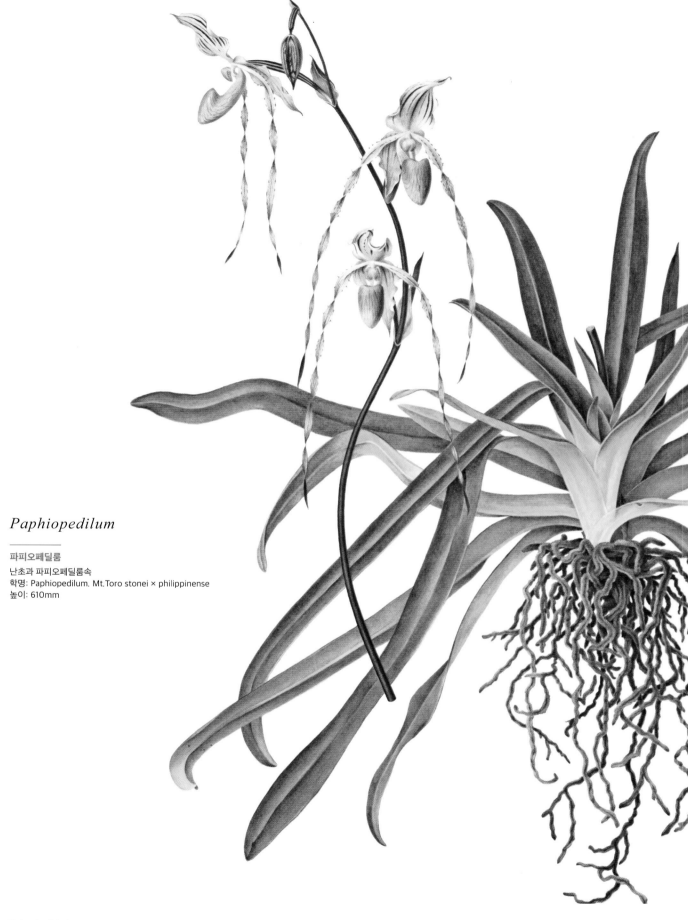

Paphiopedilum

파피오페딜룸

난초과 파피오페딜룸속
학명: Paphiopedilum. Mt.Toro stonei × philippinense
높이: 610mm

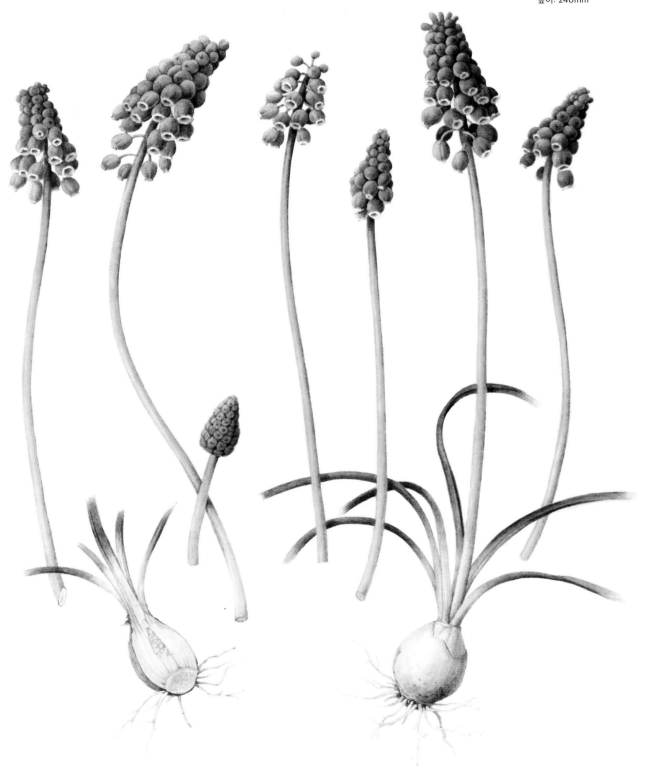

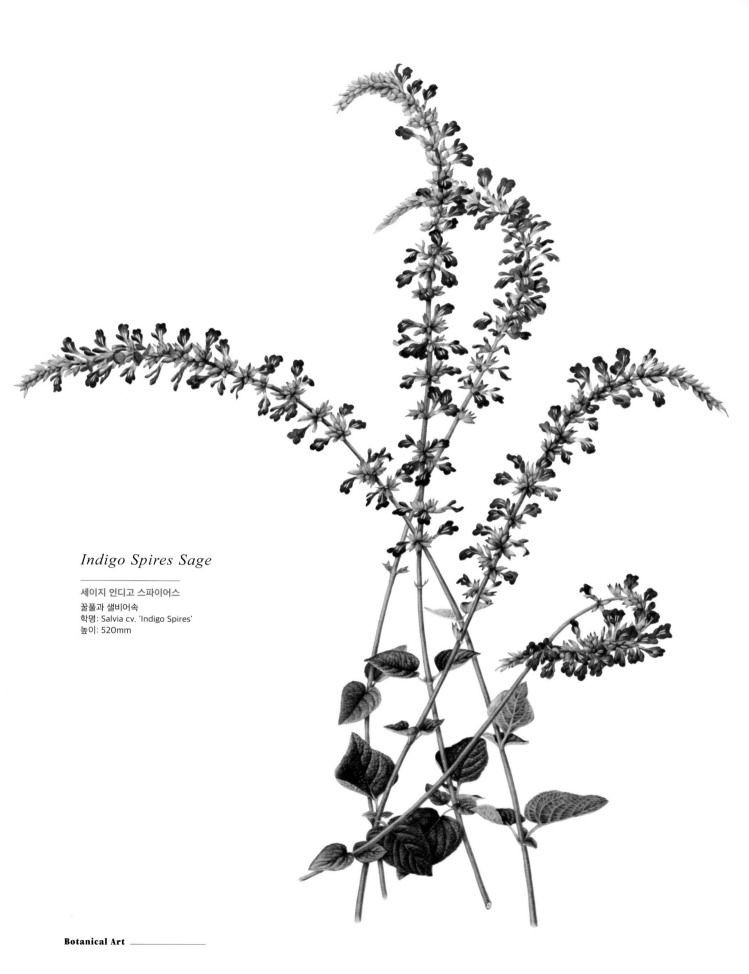

Indigo Spires Sage

세이지 인디고 스파이어스

꿀풀과 샐비어속
학명: Salvia cv. 'Indigo Spires'
높이: 520mm

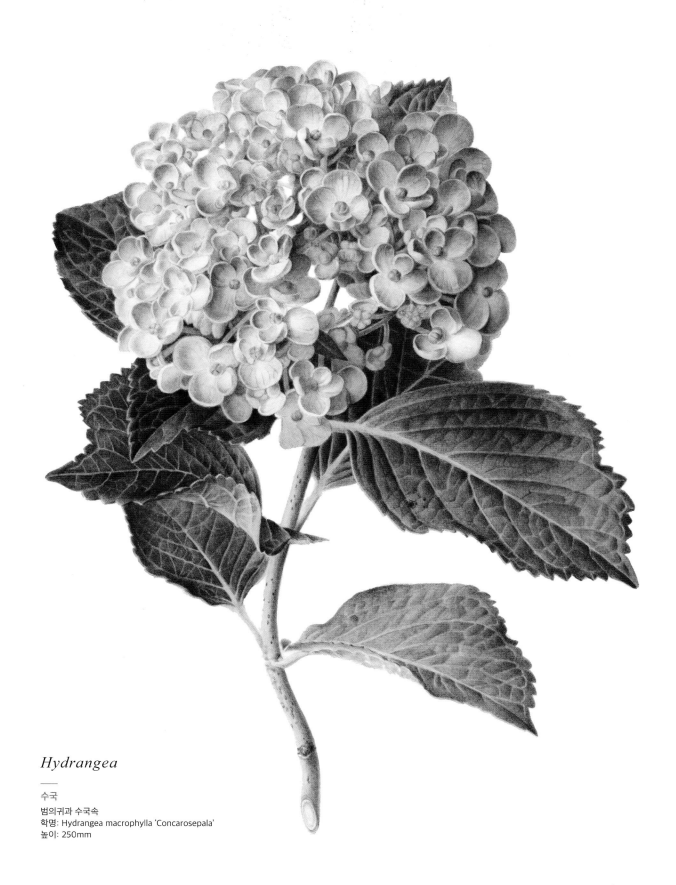

Hydrangea

——
수국

범의귀과 수국속
학명: Hydrangea macrophylla 'Concarosepala'
높이: 250mm

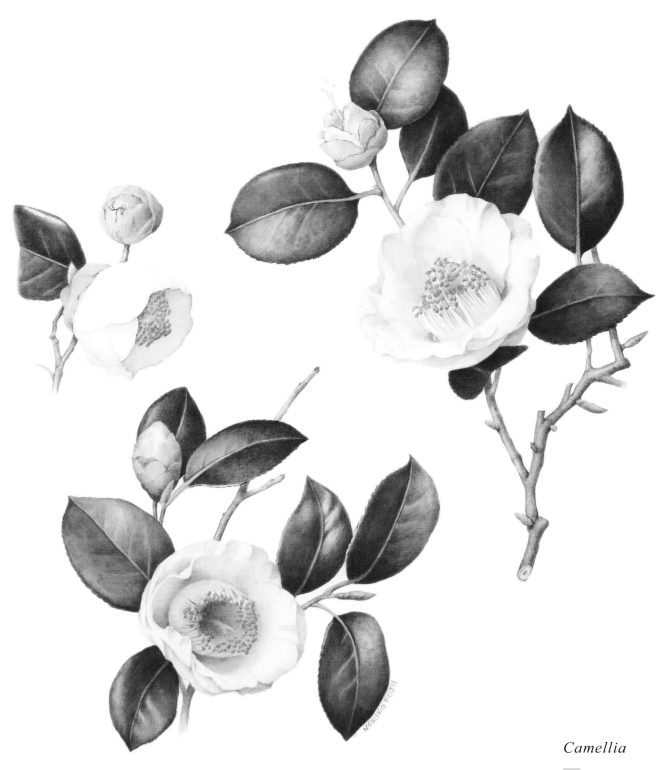

Camellia

동백

차나무과 동백나무속
학명: Camellia japonica
높이: 300mm

Artichoke

아티초크

국화과 키나라속
학명: Cynara scolymus L.
높이: 220mm

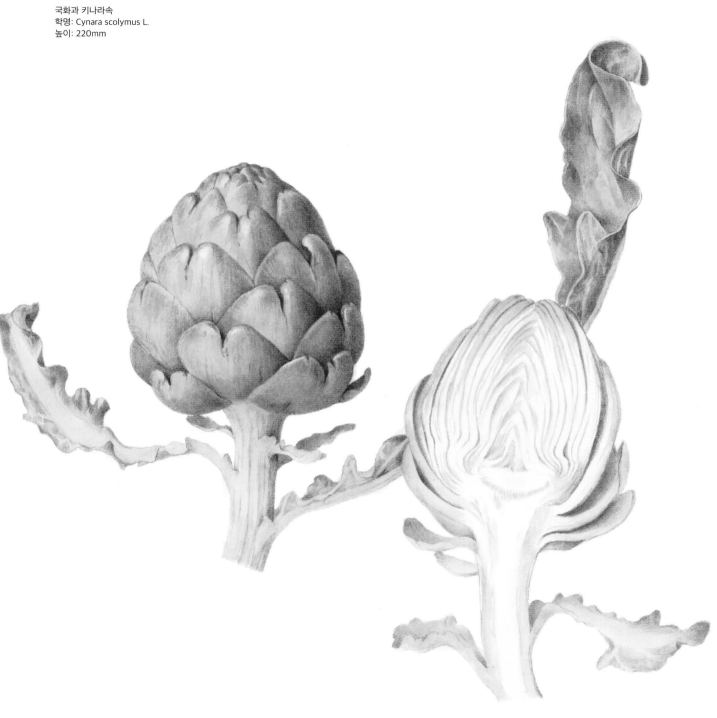

Chrysanthemum

국화

국화과 국화속
학명: Chrisanthemum morifolium 'Cocoa'
높이: 240mm

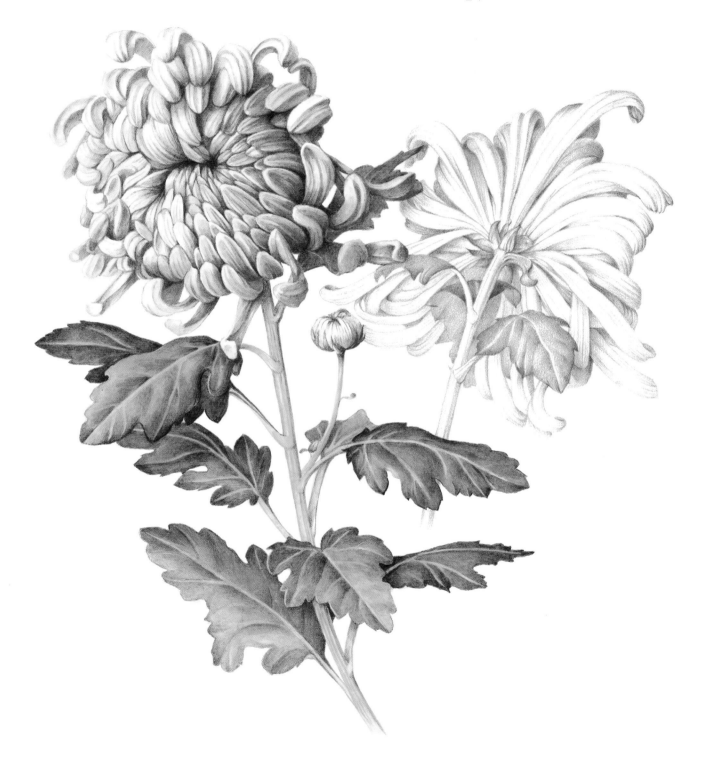

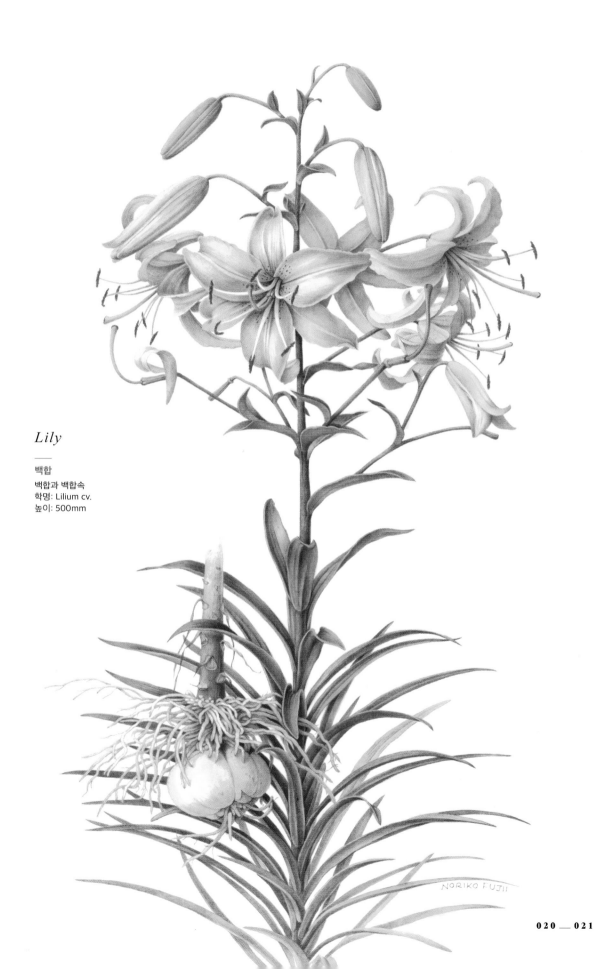

Lily

백합

백합과 백합속
학명: Lilium cv.
높이: 500mm

strawberry tree

딸기나무
진달래과 딸기나무속
학명: Arbutus unedo
높이: 310mm

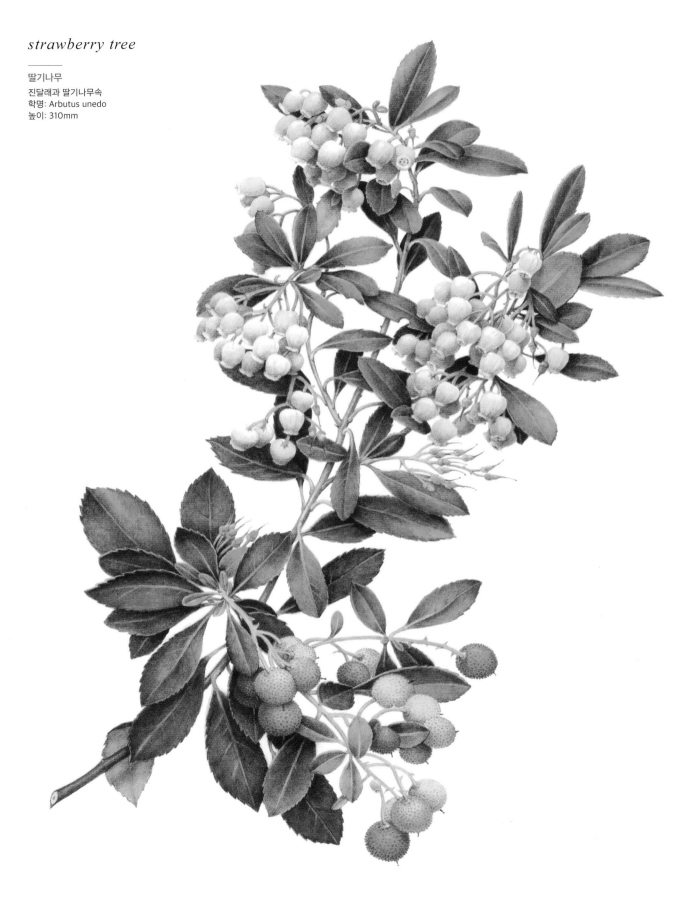

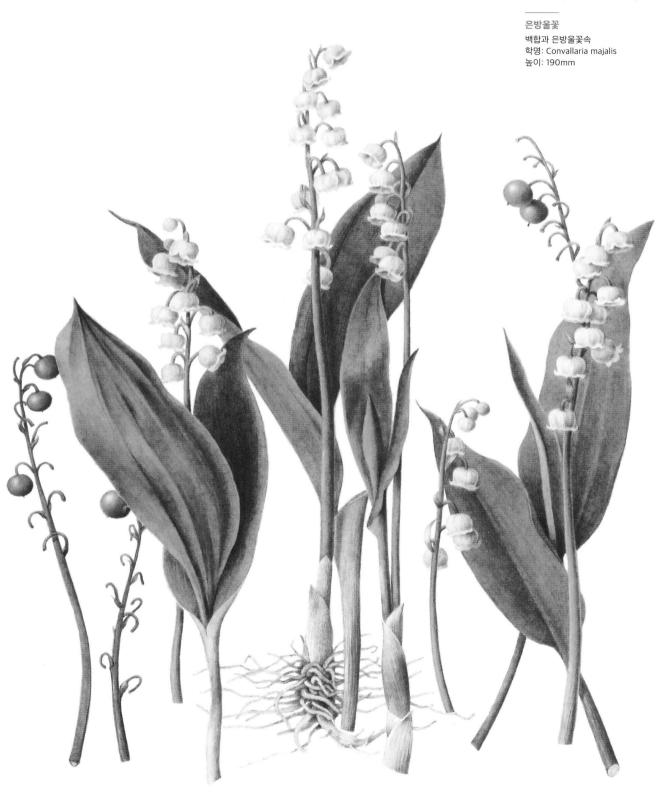

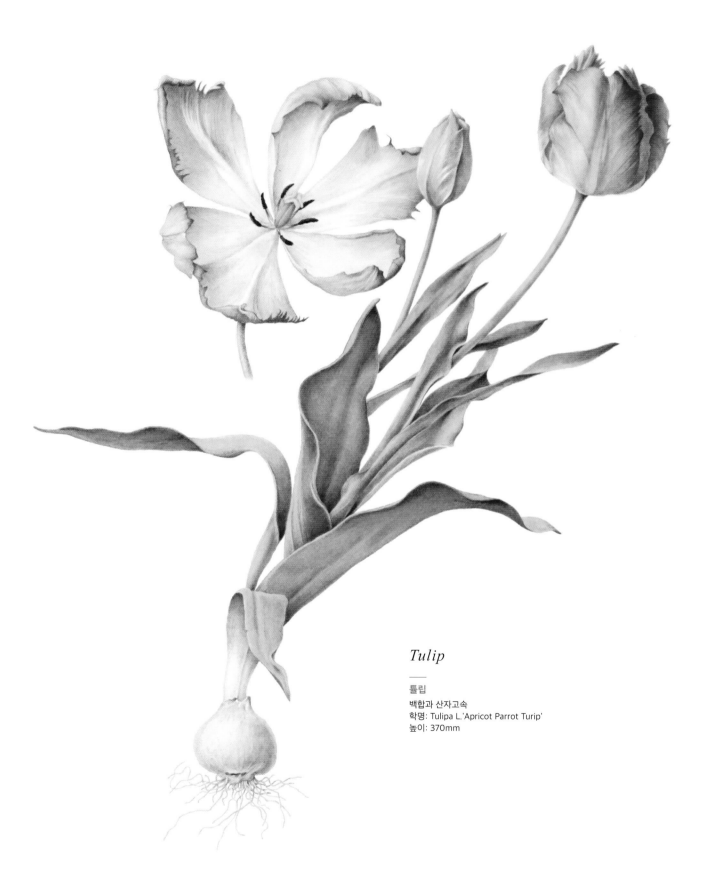

Tulip

튤립
백합과 산자고속
학명: Tulipa L.'Apricot Parrot Turip'
높이: 370mm

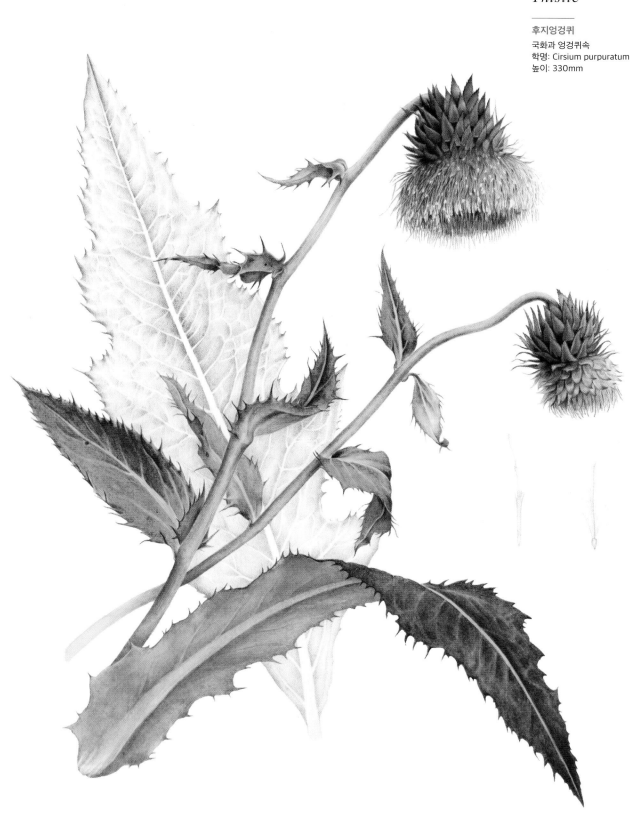

Thistle

후지엉겅퀴
국화과 엉겅퀴속
학명: Cirsium purpuratum
높이: 330mm

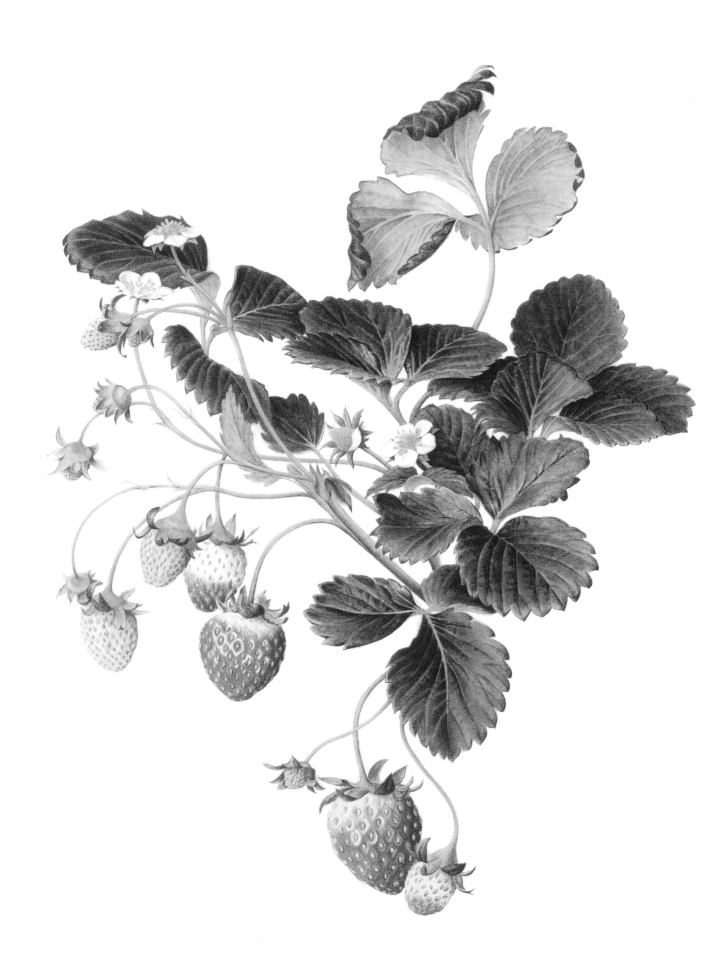

1

관찰을 즐기다

Botanical art that can be enjoyed on your own

보타니컬 아트란?

식물을 주제로 그린 그림은 세상에 아주 많다. 최근에는 세밀화가 인기를 얻고 있는데, 보타니컬 아트는 아니지만 식물을 세밀하게 그린 그림도 자주 눈에 띈다. 얼마 전에도 사실주의를 표방하는 어느 화단 소속 작가의 개인전에 가보니 장미와 수국, 델피니움 그림이 있었다. 내가 보타니컬 아트를 하고 있다고 이야기하자, 그때부터 토론이 시작됐다. '보타니컬 아트란 무엇인가?' 하는 것이 모두의 질문이었다. 요컨대 그냥 잘 그린 꽃 그림과 어떤 차이가 있는지를 궁금해했다.

나는 항상 이렇게 대답한다. "식물의 종(種)을 그린 것이 보타니컬 아트예요." 예를 들어 그 작가의 개인전에 전시되어 있던 그림은 장미라는 식물을 그린 그림이기는 했지만, 품종을 제한하고 그 특징을 구체적으로 묘사한 것은 아니었다. 그냥 장미라는 존재의 아름다움과 꽃을 둘러싼 공간, 즉 이미지만을 그린 것이다.

'장미에도 많은 품종이 있다. 그중에서도 이것은 A라는 특정 품종이고 다른 품종과 달리 이러한 특징이 있다'라는 식물학적인 정보를 제대로 관찰해 표현하는 것이 보타니컬 아트다.

하나의 식물을 관찰할 때, 단순한 관찰이라 해도 시간 경과에 따른 관찰까지 포함하면 정보량이 터무니없이 많아진다. 식물학에서 식물화의 세계로 넘어온 사람은 그림으로 다 표현하기 벅찰 정도로 설명에 치중하려는 경향이 있어서 그림이 마치 식물도감처럼 변하고 만다. 어떤 단면을 어떻게 그릴지는 각자의 자유다. 예를 들어 이

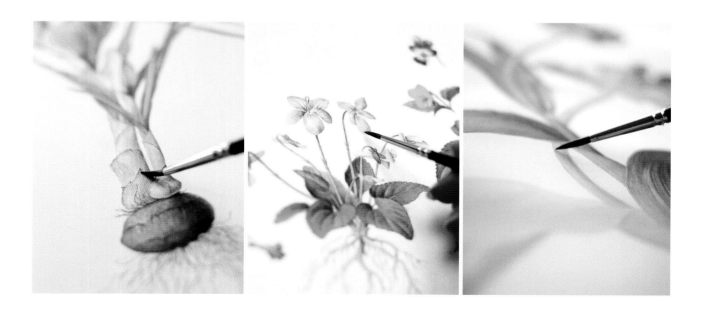

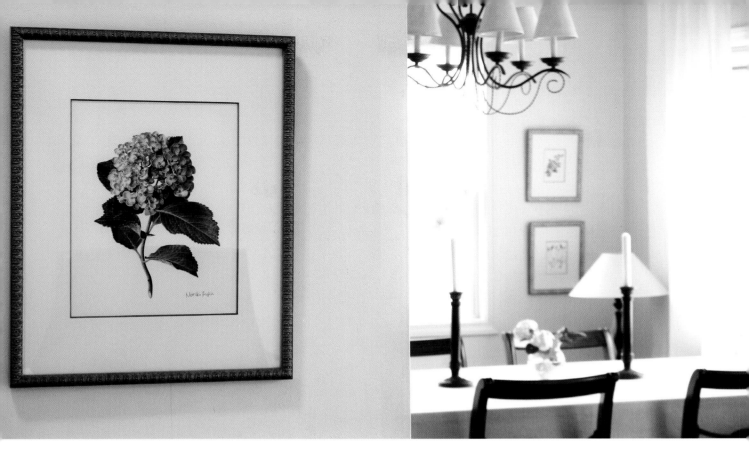

파리 한 장이 그려진 그림이라 해도 한정된 품종을 특정할 수 있다. 또한 어떤 이들은 꽃의 아름다운 부분을 특히 강조해 그리고 싶다고도 생각할 것이다. 꽃만 그려서는 안 된다는 것은 아니지만, 줄기와 이파리, 둘의 이어짐과 뿌리 등 꽃 이외의 부분에도 끝이 없을 정도로 많은 특징과 매력이 있다. 품종을 특정하는 것이 목적이라면, 꽃 이외의 부분까지 그릴수록 좋다. 이러한 정보를 어떤 형태로 그림 속에 구성하여 멋진 작품으로 완성할지 생각하는 것도 그림을 그리는 즐거움의 하나다.

보타니컬 아트는 '식물의 초상화'라고도 불리는데, 말 그대로다. 사람으로 치면 꽃은 얼굴이다. 얼굴을 그리는 것이 가장 눈에 띄는 특징을 보여줄 수 있을 것이다. 그러나 키나 팔다리의 굵기와 길이, 피부색이나 머리카락 색, 성격에서 나오는 표정도 그 사람을 특정해 보여주는 중요한 요소다. 프로필이라고도 할 수 있는 이런 정보를 그림 속에 어디까지 담을지는 그리는 사람의 표현력이나 관찰력에 의해 결정된다.

그리고 또 한 가지 중요한 요소는 예술로서의 가치다. 그림이라는 명칭이 붙는 만큼, 보타니컬 아트에는 예술이라는 측면이 동반된다. 회화를 감상하는 즐거움은 중요하다. 그냥 단순히 식물의 정보를 세밀하게 그리는 것만이 아니라 그림으로 사람의 마음을 사로잡는 예술로서의 매력은 보타니컬 아트의 커다란 요소다.

정리하자면, 식물의 특징과 매력을 잘 알고 식물학적으로 정확하고 상세하게 그려서 사람의 마음을 사로잡는 멋진 예술. 이것이 바로 보타니컬 아트다.

식물과의
만남을 즐기다

식물화는 꽃과의 만남에서 모든 것이 시작된다. 식물은 계절마다 꽃을 피우고 또 지역과 지형, 환경에 따라 제각각 다양하고 멋진 모습을 보여준다. 계절마다 아름답게 피어 마음을 치유해주는 꽃을 싫어하는 사람은 없을 것이다. 식물은 말을 하지 못하지만, 신기하게도 시적인 정취를 예찬하는 사람의 마음을 흔든다. '아, 좋구나!' 멋있다고 생각한 꽃의 모양을 사진으로 찍거나 그림으로 그려보고 싶다고 생각하는 것은 당연한 일이다. 또 길을 걷다가 나무 열매를 줍기도 하고 낙엽을 줍기도 한다. 자연이 만든 신비로운 모양과 색에 그만 마음을 빼앗기고 마는 것이다.

마치 사랑에 빠진 것처럼 마음을 빼앗겼다면 그것이 바로 그려야 하는 식물과의 만남이다. 식물 그림을 끝까지 완성하는 데는 나름의 열정이 필요하다. 그러나 좋아하는 식물이라면 분명 열정을 쏟을 수 있을 것이다. 그릴 대상은 가능한 한 주변에서 손에 넣을 수 있는 식물을 선택하자. 그림을 완성하기 전에 식물이 시들어버려서 완성하기 힘든 경우도 자주 있기 때문이다.

식물과의 다양한 만남

식물은 어떤 방식으로든 우리 삶에 위안을 준다. 도시에 살고 있어도 마찬가지다. 반려동물처럼 집 안에서 식물을 키우기도 하고, 산책 나간 공원에서 떨어진 열매를 발견하고 위를 올려다보기도 한다. 그때 처음으로 그 식물에 흥미를 갖고 '이것은 무슨 열매일까? 어떤 나무에서 자라는 것일까?' 하고 알고 싶어진다. 다양한 계기로 식물을 마주하고 흥미를 느꼈다면 이제 준비가 됐다. 식물을 만날 수 있는 장소로 더 많이 나가자. 단, 타인의 토지에 있는 식물은 허가를 받지 않으면 채취할 수 없으니 주의해야 한다. 꽃집에서 산 잘린 꽃가지는 금방 시들어버린다. 작은 정원을 가진 경우, 설령 아파트에 살고 있더라도 재배용 플라스틱 용기나 화분에 식물을 키울 수 있는 경우라면 그림으로 묘사하고 싶은 식물을 꼭 스스로 키워보자. 자라는 과정도 관찰할 수 있고 뿌리를 파내서 직접 볼 수도 있다. 무엇보다 가장 적절한 순간에 그림을 그릴 수 있고, 오랫동안 꽃을 유지하고 관찰하면서 그릴 수 있다.

① 가까운 장소에서의 만남

주변의 공원이나 울타리 등 계절 식물과 만날 수 있는 곳은 꽤 많다.

② 자생지에서의 만남

식물은 원래 자생하는 장소가 있다. 높은 산이나 물가, 따뜻한 지방, 모래땅 등 한정된 장소에서만 서식하는 식물도 많다. 이런 식물과 만나려면 그 장소로 가는 수밖에 없다.

③ 전시회에서의 만남

원예 행사나 난초 전시회, 크리스마스 로즈 전시회 등 규모가 큰 전시회는 식물을 전문적으로 취급하는 곳들이 많이 참여하기 때문에 희귀한 식물을 손에 넣을 수 있는 좋은 기회가 된다.

④ 식물원이나 정원에서의 만남

식물원이나 정원에서는 다양한 환경과 여러 종류의 식물을 만날 수 있다.

⑤ 꽃집이나 이벤트를 통한 만남

꽃집의 꽃은 선물이나 장식용으로 재배한 꽃이어서 자연 속에서 자란 꽃과는 모양이 조금 다르지만, 누구나 아름다운 제철의 꽃을 쉽게 손에 넣을 수 있다.

보타니컬 아트의
역사

보타니컬 아트는 어디서 어떻게 시작됐을까? 식물과 인간의 관계는 정확히 가늠할 수 없을 만큼 장구하다. 그렇다면 식물과 예술 사이의 역사는 어떨까?

시작은 기원전으로 거슬러 올라간다. 고대 이집트 문명에서는 연꽃이나 파피루스, 야자수 등 당시 생활과 밀접한 식물을 벽화나 그림 속에 정확히 묘사해놓았다. 이런 그림에서도 알 수 있듯이 인간의 생활과 관련 깊은 중요한 식물을 인식하고 식별하는 것은 아주 중요한 일이었다. 보타니컬 아트는 이러한 필연성 속에서 발전해왔다.

기원후에는 약초학의 발달과 함께 식물을 식별할 필요성이 한층 더 커졌다. 또 종교에서도 특정 식물들이 다양한 의미를 전달하는 역할을 했으며 이 역시 그림으로도 남아 있다. 14세기경부터는 종교의 보급과 함께 회화 기술이 향상되어 템페라화나 유화 같은 그림을 많이 그렸고 덕분에 많은 그림이 보존될 수 있었다. 많은 식물이 정확하게 그려져 있는 대표작으로는 1482년에 완성된 보티첼리의 '봄(프리마베라)'이 있다. 이 그림 속에는 500여 종의 식물이 정확히 묘사되어 있다.

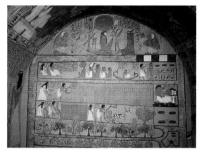
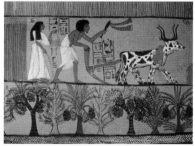

이집트 유적에 남아 있는 식물 그림

보티첼리 작 <봄>, 우피치 미술관 소장

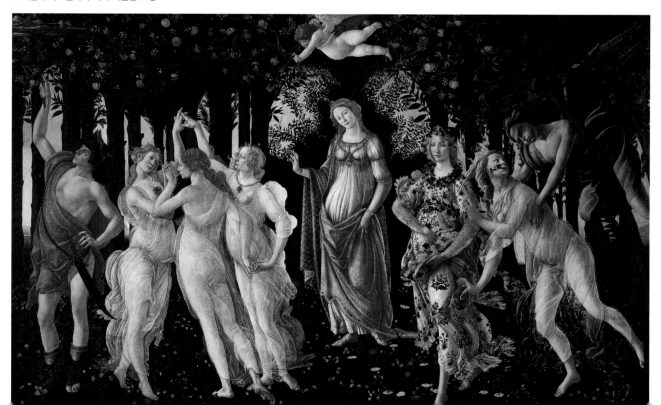

그림과 식물학의 융합에서 탄생한 보타니컬 아트

가장 오래된 식물도감은 서기 500년경 만들어졌다. 그리스의 디오스코리데스(Dioscorides)가 만든 《약물지(De Materia Medica)》로 400여 종의 식물이 그려져 있다. 당시는 식물을 식자재 혹은 허브나 약재 등으로 사용했다. 이때 남겨진 많은 식물도감은 예술가가 아니라 대부분 의사나 학자에 의해 만들어졌다. 그들은 식물을 학술적 인식을 바탕으로 존중하고 식별해 이용해야 한다는 생각이 아주 강했다.

르네상스 시대가 되자, 사람들의 지식욕은 더욱 높아졌으며 회화 기술이 발전하면서 식물을 한층 더 아름다운 감상의 대상으로 받아들이려는 움직임이 나타났다. 르네상스 시대 이후의 회화는 식물화와는 확연히 구분되지만 계속해서 아름다운 꽃들을 피웠고, 훗날 그 묘사력과 과학적 시점이 결합하여 더욱 뛰어난 예술성을 지닌 식물화를 탄생시키는 초석이 되었다.

1492년 콜럼버스의 신대륙 발견 이후, 인쇄 기술과 항해술이 비약적으로 발전했다. 아직 보지 못한 동식물에 대한 사람들의 호기심은 더욱 커졌고, 지구의 구석구석까지 탐험하여 새로운 대륙과 식물을 발견하는 데 큰 관심을 보였다. 그렇게 그들은 발견, 관찰, 기록을 통해 더욱 체계적으로 정리된 식물 정보를 얻게 되었다. 그와 동시에 에칭 기술도 완성 단계에 도달했고, 원화를 바탕으로 조각가와 인쇄사와의 연계를 통해 훌륭한 인쇄물이 세상에 나오게 되었다. 인쇄물은 예술적 완성도가 높았으며, 대량 생산 덕에 대중의 감상을 위한 그림 공급도 늘어났다. 이 시기에 활약한 사람이 벨기에에서 태어난 피에르 조셉 르두테(Pierre-Joseph Redoutè, 1759~1840)다. 르두테는 벨기에의 플랑드르와 네덜란드 지방에서 르네상스 후기 화가들에게 회화 기술을 배우고 그후 식물학자들과의 교류나 왕후 귀족과의 관계를 통해 왕비의 수집실 담당 화가로 활약했으며, 후에 현대 식물화 세계에 크나큰 영향을 미칠 정도로 예술성이 높은 작품을 탄생시켰다.

얀 브뤼헐(父), 페테르 파울 루벤스 작, <후각의 우의>, 프라도 미술관 소장

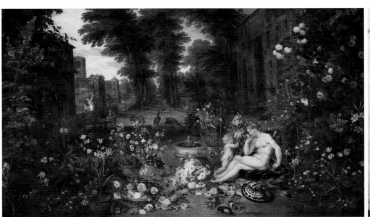

카라바조 작 <과일 바구니>, 암브로시오 도서관 소장

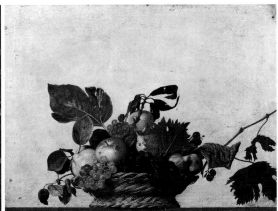

그 무렵 일본에는 1823년 독일의 의사이자 생물학자인 지볼트(Siebold)가 찾아와 다양한 식물을 기록한《일본식물지》를 만들고 수국을 시작으로 많은 일본 식물을 해외에 소개했다. 후에 수국은 하이드레인지어(hydrangea)로 품종이 개량되어 일본으로 역수입되었다.

르두테 그림

근대 보타니컬 아트의 진화

이처럼 보타니컬 아트는 고대부터 필요한 식물의 정보를 전달하는 도구로서 발달했다. 현대에는 사진은 물론이고, 모든 것이 디지털화되어 식물의 이미지나 정보가 세간에 넘쳐흐른다. 누구나 그 정보를 이용하고 공유할 수 있다. 전 세계에 식물원이 생겨서 희귀한 식물을 관찰할 수도 있다. 한편, 진화해 도시화된 인간 사회에서 꽃과 식물은 사람들의 마음을 치유하는 중요한 존재가 되었다. 힐링을 추구하는 사람들은 식물을 특별한 존재로 한층 더 사랑하고 존중하게 되었다. 회화적 측면에서 보자면 고도의 기술로 더 세밀하고 사실감이 넘치는 식물화를 누구나 마음만 먹으면 그릴 수 있는 시대가 되었다. 그림의 소재나 도구의 선택, 작품 발표 장소도 광범위해진 요즘의 추세를 감안할 때, 향후 보타니컬 아트는 더욱 독자적인 멋을 추구하며 표현하는 개성 넘치는 예술이 될 것이다.

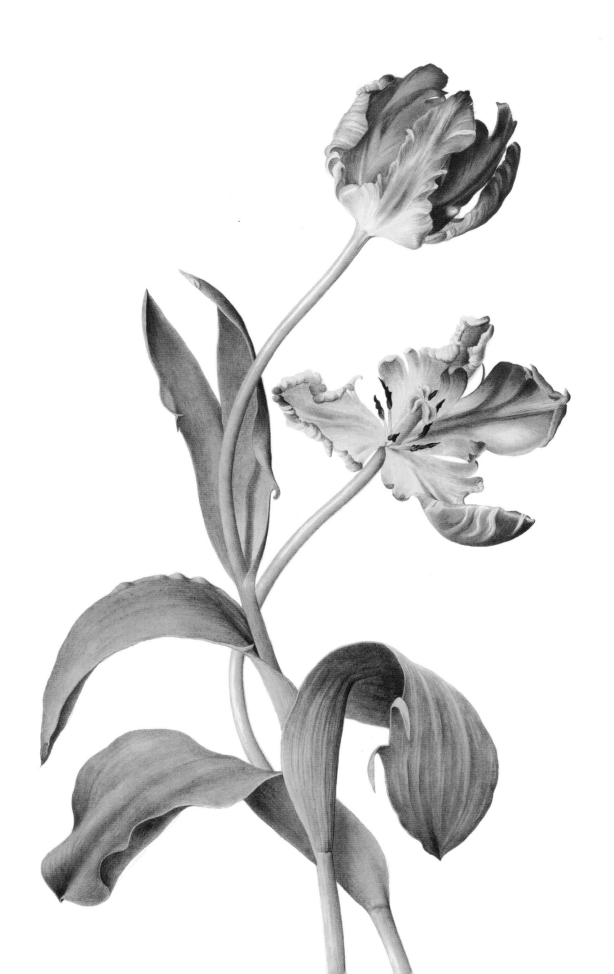

2

그리기 준비

Botanical art that can be enjoyed on your own

관찰과 정보 기록

매력적인 주제를 찾아보자

익숙한 식물이라도 관찰을 통해 흥미가 생기면 그리고 싶다는 생각이 든다. 또 흔하지 않은 식물이나 야생 식물은 그 존재 자체가 진귀하다. 매력적으로 다가와 그림을 그릴 열정을 자극하는 식물을 발견해보자.

관찰하다

그릴 식물을 정했으면 먼저 해야 하는 일이 있다. 바로 식물을 조사하고 관찰하는 일이다. 그 식물의 이름은 무엇인가? 이름을 알았다면 학명도 조사해보자. 학명과 함께 어떤 속, 어떤 과인지도 조사하여 어떤 식물의 그룹에 속하는지 알아두자.
최근에는 인터넷에 식물 정보가 많아졌다. 특정 식물에 관해 상세하게 기록, 관찰하여 설명하는 개인 사이트도 있다. 또 식물도감을 참조하거나 과거의 화가가 남긴 식물화를 그림 그릴 때 참고하기도 한다. 식물의 특징이 무엇인지 알게 되었다면, 실제로 자기 눈으로 그 개체를 잘 관찰해보자. 부분부분 관찰 포인트가 많으며 식물의 특징도 눈에 띌 것이다. 이러한 관찰을 위한 도구들은 다음과 같다.

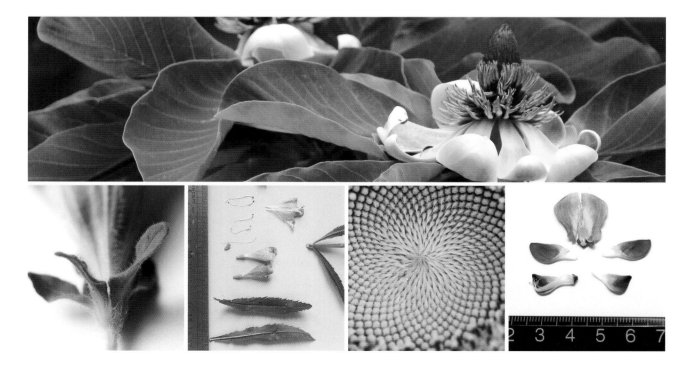

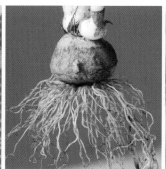

① 확대경

맨눈이나 돋보기로도 보이지 않는 수술과 암술, 배주 등의 세세한 부분을 관찰할 수 있다. 10배 정도 배율의 확대경이 좋다.

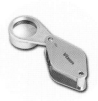

② 핀셋

식물을 분해해서 관찰할 때 사용한다. 대형과 소형 두 종류 정도가 있으면 편리하다.

③ 커터칼·면도칼

주로 배주의 구조를 관찰하기 위해 꽃머리나 씨를 반으로 자르는데, 꽃머리가 작아 커터칼이나 조각도를 사용한다.

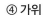

④ 가위

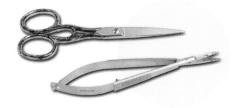

⑤ 돋보기

맨눈으로 보이지 않는 부분을 확대하여 관찰할 때 쓴다. 그림을 그릴 때도 완성도를 확인하기 위해 돋보기를 사용한다. 3배 정도의 배율이 좋다.

⑥ 커팅 매트

식물을 분해하고 나면 부분별로 늘어놓고 사진을 찍는다. 그때 눈금이 있는 커팅 매트 위에 늘어놓고 촬영하면 크기도 함께 기록할 수 있다.

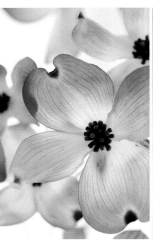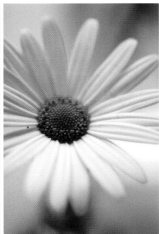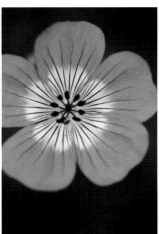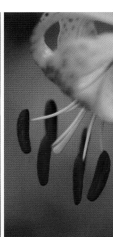

꽃 관찰하기

꽃이 갈래꽃인지 통꽃인지, 꽃잎의 모양·
매수·색상·질감, 꿀샘의 모양과 수술
과 암술의 모양, 씨방, 배주, 꽃받
침 조각의 유무를 관찰해보자.

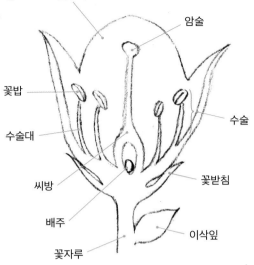

씨방의 위치가 꽃받침이나 꽃잎이 붙어 있는 부분보다 위에 있는지 아래에 있는지에
따라 '씨방상위'와 '씨방하위'로 분류한다.

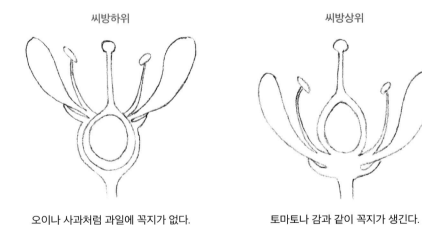

오이나 사과처럼 과일에 꼭지가 없다. 토마토나 감과 같이 꼭지가 생긴다.

하나의 꽃에서 꽃잎의 밑동 부분이 서로 떨어져 있으면 갈래꽃, 붙어 있으면 통꽃이다.

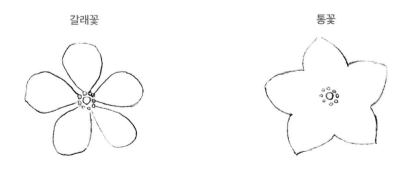

십자 모양

4장의 꽃잎이 십자 모양으로 2장씩 마주 붙어
난다.
유채, 소래풀 등

제비꽃 모양

위아래 2장, 왼쪽과 오른쪽의 곁꽃잎 2장, 한 장
의 잎술판에 꿀주머니(뿔 모양으로 돌출된 꽃부리의
일부분)가 이어져 있다.
제비꽃, 팬지 등

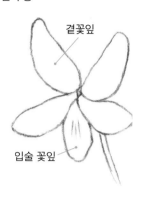

곁꽃잎

입술 꽃잎

패랭이꽃 모양

5장의 꽃잎이 가늘고 긴 통 형태를 만들고 윗부분
이 방사형으로 벌어져 있다.
패랭이꽃 등

장미 모양

둥근 모양의 다섯 장의 꽃잎으로 되어 있다.
찔레꽃, 벚꽃 등

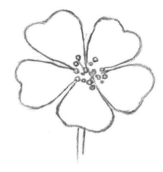

나비 모양

뒤쪽에 기판, 좌우에 2장의 익판, 안쪽에 2장의
용골판으로 구성되어 있다.
등나무꽃, 잠두꽃 등

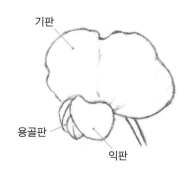

기판

용골판

익판

깔때기 모양

개구부는 나팔 모양으로 크게 벌어져 있으며 점점 가늘고 길어져 꽃받침으로 이어진다.
나팔꽃, 고구마 등

바퀴 모양

통꽃의 끝이 크게 몇 장으로 갈라져 있다.
금목서, 가지 등

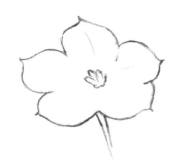

혀 모양

가늘고 긴 꽃잎이 여러 장 평행하게 붙어 있어 혀 모양을 이룬다. 꽃부리는 짧다.
민들레, 해바라기 등

대롱 모양

끝이 갈라진 대롱 모양의 가늘고 긴 꽃이다.
엉겅퀴, 국화 등

항아리 모양

전체적으로 항아리 모양으로 부풀어 있고 끝은 잘록하며 갈라져 있다.
은방울꽃, 무스카리 등

종 모양

꽃부리가 원통 모양으로 가늘고 길게 부풀어 있다.
초롱꽃, 캄파눌라 등

고배* 모양

가늘고 긴 화관통부**의 끝이 평평하게 벌어져
있다.
치자나무, 앵초 등

입술 모양

옆에서 보면 위아래로 크게 벌린 입술 모양을 하
고 있다.
세이지, 주름잎 등

* 고배 접시에 높은 굽을 붙인, 고대 식기의 하나. 동
 남아시아에서는 이른 시기부터 사용되었으며, 우리
 나라에서는 김해·경주 등지에서 많이 발굴된다. '굽
 다리접시'라고도 한다.
** 화관통부 꽃갓이 있는 통꽃에서 통으로 된 부분.

기록 노트를 만들자

도감이나 인터넷에서 그 식물의 과명, 학명 및 식물학적인 정보를 수집해 특징을 알아보자. 기록 노트를 만들어 그 식물에 관한 정보와 크기, 그리는 데 사용한 색상이나 걸린 시간 등 무엇이든 기록해두면 나중에 유용하다.

● **꽃차례** ..

줄기나 가지 위에 꽃이 피어 있는 방식은 몇 가지 패턴으로 나눌 수 있다. 다음의 주요 꽃차례 예시를 살펴보자.

홑꽃차례	이삭꽃차례	총상꽃차례
가지 끝에 꽃이 한 송이만 피어 있다. 튤립 등	꽃가지가 짧거나 없다. 오이풀 등	가지 끝에 꽃은 없고 꽃자루가 있는 꽃이 달려 있다. 사과나무 등

집산꽃차례
가지 끝에 꽃이 있고
곁가지에서 또 곁가지가 난다.
수국 등

원추꽃차례
곁가지가 총상꽃차례처럼
생겼다.
남천나무 등

우산모양꽃차례
한 곳에서 가지가 여러 개로
갈라지며 꽃이 달려 있다.
석산 등

편평꽃차례
주축이 되는 줄기의 아래쪽부터
긴 가지 끝에 꽃이 달려 있다.
조팝나무 등

머리모양꽃차례
여러 개의 작은 꽃이 모여
하나의 꽃 형태를 만든다.
민들레, 해바라기 등

육수꽃차례
꽃대의 주위에
작은 꽃이 피어 있다.
물파초 등

잎, 줄기, 뿌리 관찰

잎은 톱니와 잎자루, 턱잎 등 한 장 한 장의 형태 외에도 잎차례와 홑잎인지 겹잎인
지를 살펴보자. 줄기는 색, 모양, 굵기, 단면의 모양, 가지의 분기 방법, 가시나 미세
한 털의 유무를 살펴보고 뿌리에도 몇 가지 패턴이 있으므로 어느 것으로 분류되는
지 살펴보자. 그 외에 열매를 잘랐을 때의 단면이나 씨앗도 관찰해보자.

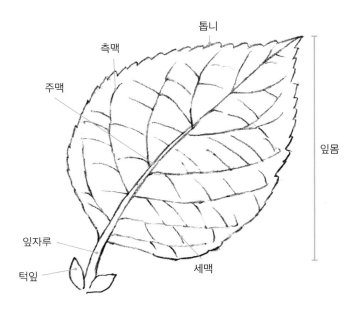

● 잎차례

꽃과 마찬가지로 잎도 몇 가지 패턴으로 나누어진다. 주요 잎차례들은 다음과 같다.

마주나기 잎차례(대생)	어긋나기 잎차례(호생)	돌려나기 잎차례(윤생)	뭉쳐나기 잎차례(근생)
잎이 마주보고 난다.	서로 어긋나게 잎이 난다.	잎이 원형으로 난다.	뿌리에서 잎이 난다.

선형

외떡잎식물의 잎. 나란히맥이 있다.

손바닥형

부채꼴형

달걀형

깃모양맥이나 그물맥이 있다.

심열형(우상: 새의 깃털 모양)

바늘형

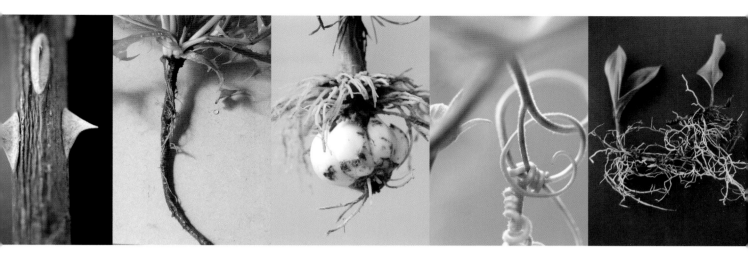

● 여러 가지 줄기 모양

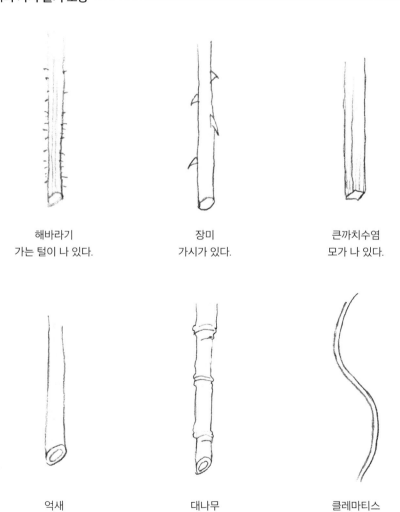

해바라기
가는 털이 나 있다.

장미
가시가 있다.

큰까치수염
모가 나 있다.

억새
가운데가 비어 있다.

대나무
마디가 있다.

클레마티스
덩굴 모양으로 휘감는다.

● **다양한 뿌리 모양**

민들레, 나팔꽃 등

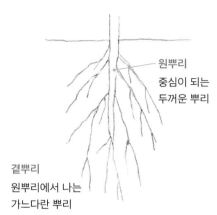

원뿌리
중심이 되는
두꺼운 뿌리

곁뿌리
원뿌리에서 나는
가느다란 뿌리

벼, 파 등

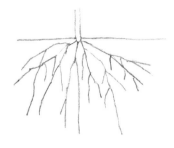

수염뿌리
두꺼운 뿌리가 없고
수염뿌리만 있다.

튤립, 백합 등

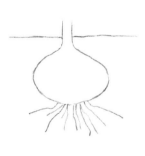

알뿌리
줄기가 비대하거나 비늘잎이 겹쳐져
공 모양을 이룬다.

감자, 고구마 등

덩이뿌리
뿌리가 비대해진 것.

쇠뜨기, 가지 등

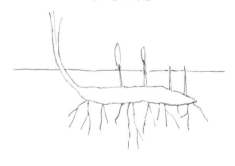

뿌리줄기
땅 아래에서 수평으로 자라는
줄기가 비대해진 것.

구도와 광원을 생각하자

주제가 정해졌다면 이제 구도를 생각할 차례다. 구도는 그림을 그리는 데 가장 중요한 요소다. 그냥 결정하지 말고 어떤 구도가 매력적인지 차분히 생각해보자.

구도를 생각하기 전에 알아두어야 할 것

① 실물 크기로 그린다

식물화는 실물 크기로 그린다. 되도록 밑그림용 스케치를 하고 난 후에 트레이싱 작업으로 그림을 그릴 수채화 용지에 옮겨 그리자.

② 밑그림을 그린다

먼저 러프한 스케치로 대략적인 구도를 정한다.

③ 큰 종이에 그린다

큰 종이에 그려두면, 그림을 다 그린 후에 구도를 조정하는 트리밍 작업으로 구도를 결정할 수 있다. 또 그리는 도중에 더 그려 넣고 싶어질 때도 좋다.

구도를 정하는 방법

독창적이고 매력적인 구도를 찾아보자.

① 종이에 대본다

자신의 왼쪽 뒤에서 그릴 대상에 빛을 비추고 흰 종이에 대보면 그렸을 때의 이미지가 떠오른다. 여러 가지 매력적인 각도를 시도해보자.

② 줄기의 방향을 신경 써서 그린다

줄기는 인간의 척추와 같아서 줄기 방향이 식물이 자라는 방식이나 성장, 움직임을 보여준다. 줄기가 자란 방향을 신경 써서 화면의 가운데에 대담하게 배치하자.

③ 완성될 그림을 생각해 균형을 잡는다

그림에서 가장 돋보여야 하는 메인 꽃이나 꽃의 일부분이 주역이 되는 배치를 생각하고 여백의 밸런스를 고려하자.

④ 식물학 정보를 중요하게 생각하자

관찰 항목으로 기술한 포인트, 즉 그 식물의 특징을 제대로 포착해 표현한다. 식물의 정보가 극단적으로 적어서 어떤 식물인지 특정할 수 없거나, 세부가 정확하게 그려져 있지 않은 그림은 그냥 꽃 일러스트가 되어버리므로 주의한다. 분해도나 부분도를 넣거나 시간적 변화를 관찰하여 그리는 등 과학적으로 파고든 식물화도 매력적이다. 자신만의 시점을 소중히 여기자.

△ 균형은 나쁘지 않지만, 꽃이 옆을 향하고 있어서 식물학적으로 어딘가 부족하다.

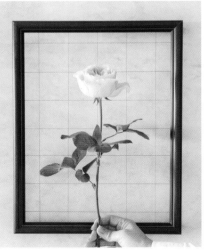

△ 꽃 한 송이라면 이런 구도도 괜찮지만, 잎의 모양이나 줄기와 이어지는 부분, 꽃의 중심부 정보가 부족하며 볼륨도 약하다.

good! 밸런스, 꽃과 잎의 외관 모두 좋아 보인다.

빛을 비추는 방법

그림을 그릴 때 가장 중요한 요소는 광원이다. 적절한 빛을 비추면, 음영이 생기고 그로 인해 물체가 입체적으로 보인다. 어디에서 어떤 빛을 비추면 좋을지 생각해 보자.

① 광원은 하나로 한다

보타니컬 아트는 방 안으로 식물을 가지고 와서 그린다. 빛이 움직이지 않고 직접광이 닿지 않는 북쪽 창가가 그림을 그리기에 가장 좋다. 방이 남향인 경우 태양의 이동과 함께 그림자도 바뀐다. 만약 남향인 방밖에 없다면, 얇은 천으로 된 커튼이나 불투명한 유리 필름을 창문에 붙여 빛을 완화할 수 있다.

② 자연광에서 그리자

방의 조명은 끄고 자연광에서 그린다. 광원이 여러 개 있으면 그림자도 여러 개가 생긴다. 밤에 그림을 그리고 싶을 때는 자연광에 가까운 조명을 사용하자. 직접 빛을 비춰서 대비가 너무 강한 경우에는 조명에 트레이싱 페이퍼를 씌워 빛을 약하게 한다.

③ 어디서 빛을 비출 것인가?

역광은 잎과 꽃이 빛을 통과시키기 때문에 좋지 않다. 왼쪽 앞에서 빛을 비추면 오른손 그림자가 그림 위로 비치지 않아 그리기 쉬우므로 오른손잡이의 경우 조명은 통상적으로 왼쪽 앞에서 비춘다.

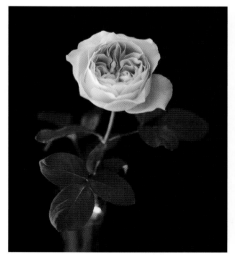

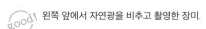 왼쪽 앞에서 자연광을 비추고 촬영한 장미.

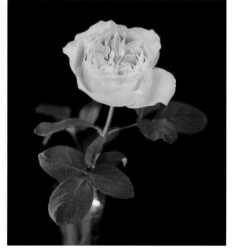 형광등 불빛 아래에 두면 음영이 산만해진다.

사진을 찍을 때 주의사항

스케치가 끝났으면 꽃이 싱싱할 때 사진을 찍어두자. 다양한 각도로 클로즈업이나 전체 샷, 이어진 부분이나 갈라진 부분, 꽃의 단면 등 많은 정보를 사진으로 찍어두면 도움이 된다. 카메라는 사진을 찍을 때 알아서 주변 상황에 따라 노출을 정해서 꽃의 색을 바꿔버린다. 흰색 꽃일 때는 흰색 보드를, 진한 색 꽃일 때는 검은색 보드를 꽃 뒤에 가져다 대면 원래 색과 가깝게 촬영할 수 있다. 일반적인 연한 색 꽃이라면 회색 보드가 좋다. 아래 3장의 사진은 같은 카메라 설정에서 옅은 분홍색 꽃에 배경 보드를 흰색, 회색, 검정으로 바꾸며 촬영한 것이다.

광각으로 꽃을 촬영하면 왜곡이 생긴다. 인간의 눈으로 본 화각에 가깝도록 조절해 촬영하자.

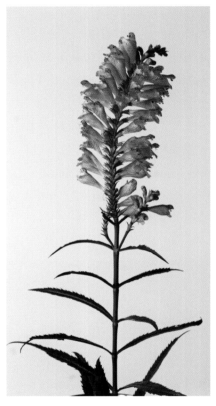
△ 뒷배경이 흰색일 때는 꽃이 어둡게 찍힌다.

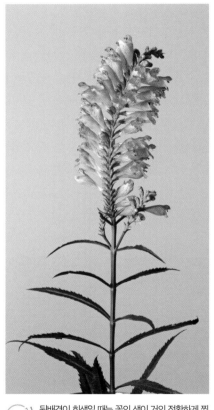
good! 뒷배경이 회색일 때는 꽃의 색이 거의 정확하게 찍힌다.

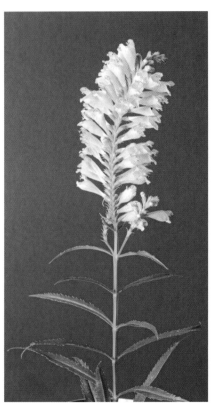
△ 뒷배경이 검은색이면 꽃은 밝게 찍힌다.

밑그림과 연필화 도구

그릴 꽃을 정했으면 우선 크기를 측정해 스케치를 하고, 그 스케치를 트레이싱·전사하고 선을 정리하여 밑그림을 완성한다. 때로는 채색을 하지 않고 그대로 연필화로 끝내기도 한다. 밑그림이나 연필 드로잉에 사용하는 도구를 알아보자.

연필

밑그림용은 B~4B의 부드러운 연필을 사용한다. 부드러운 연필이 그리거나 지우기 쉽다. 연필화 작품용으로는 2H부터 8B까지의 연필을 사용한다.

샤프펜슬

미세한 부분을 그릴 때나 수채화 용지에 트레이싱한 후에 상세하고 정확하게 최종 아웃라인을 그리기 위해 사용한다. 연필화에서는 그림을 완성할 때도 사용한다.

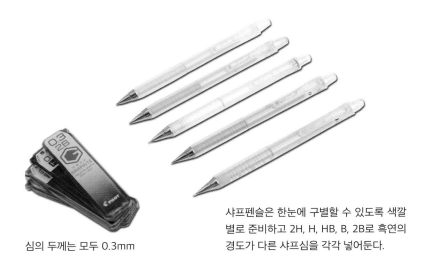

심의 두께는 모두 0.3mm

샤프펜슬은 한눈에 구별할 수 있도록 색깔별로 준비하고 2H, H, HB, B, 2B로 흑연의 경도가 다른 샤프심을 각각 넣어둔다.

스케치북, 크로키 수첩

러프한 스케치나 밑그림용 스케치북을 항상 준비해두고 간단히 스케치를 하며 구도를 잡는다. 크기는 여유를 가지고 그릴 수 있는 A3~B3 사이즈가 좋다. 모눈으로 된 것이 편리하다.

스케치한 크로키 수첩

중성 테이프로 고정한
트레이싱 페이퍼

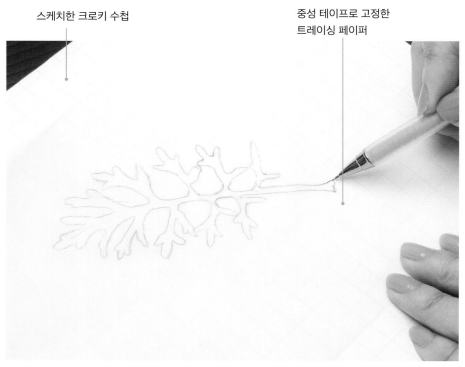

스케치에 트레이싱 페이퍼를 겹쳐 선을 정리하면서 옮겨 그린다. 이를 수채화 용지 위에 옮겨(63쪽 참조) 최종 밑그림을 그린다.

모눈으로 된 크로키 수첩

퍼티 지우개

지우개 가루가 나오는 지우개는 가루가 종이에 붙어서 방해가 된다. 또 지우개를 종이에 문지르면 종이에 보풀이 일어 거칠어진다. 그래서 지우개 대신 퍼티 지우개를 사용한다. 퍼티 지우개는 손으로 원하는 모양을 반죽해서 누르듯이 사용해 연필 선을 지운다. 사용하고 나면 연필 가루가 퍼티 지우개에 붙는데, 손으로 잘 반죽해 다시 사용하면 된다.

퍼티 지우개

지우개

지우개는 그림이 거의 완성되고 마지막에 삐져나온 것을 지우거나 얼룩을 제거하는 정리용으로 가장 마지막에 사용한다.

지우개

디바이더(혹은 자)

보타니컬 아트는 물체를 실제 크기로 그리기 때문에 식물의 실제 크기를 측정한다. 또한 정확한 그림을 그리기 위해서도 대략적인 크기를 측정한다. 디바이더의 바늘 부분은 연필심으로 바꿀 수 있다. 그렇게 하면 측정한 크기 그대로 종이에 바로 옮길 수 있다.

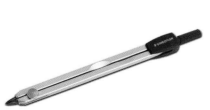

양쪽 끝을 침 대신에 연필심으로 바꾸면 측정한 크기를 스케치북에 그대로 옮길 수 있어서 편리하다.

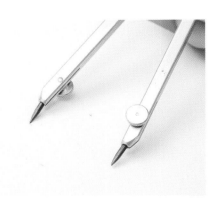

구도기(분할 프레임)

모양이 아주 복잡한 식물 혹은 같은 꽃이나 잎이 밀집해 있으면 모양을 정확하게 스케치하기 어렵다. 그래서 나는 아래 사진처럼 액자 안을 나눈 프레임을 만들어 사용한다. 식물 앞에 가져다 두고 해당 프레임에 맞춰 하나씩 그리면 되므로 그리기 쉽고 더빨리 정확하게 스케치할 수 있다. 판매용으로 제작하는 곳이 없어서 액자에 피아노줄을 묶어서 직접 만들고 있다.

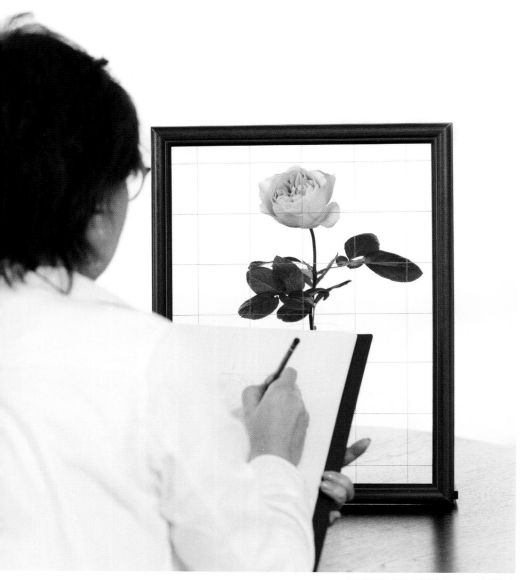

프레임 반대편에 꽃을 두고 스케치한다.

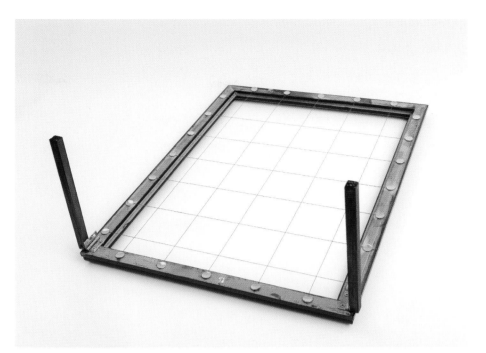

필요 없는 액자를 이용하여 뒷면에 압정을 박아 실을 격자 모양으로 고정한 것. 경첩을 이용해 접고 펼 수 있는 다리를 달았다.

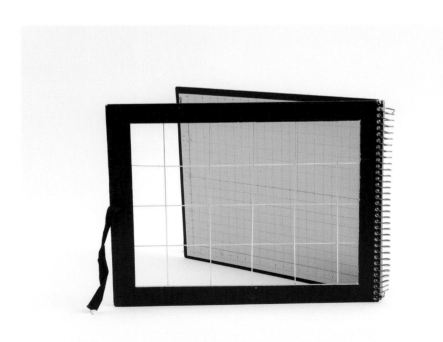

전부 사용한 스케치북의 표지를 직사각형으로 오려내고 철사로 격자를 짠 구도기.

정착액(픽사티브)

연필화로 완성한 그림은 연필 가루가 종이 표면에 붙어 있는 상태이므로 가루가 날리기 쉽다. 정착액을 뿌리면 가루가 날리지 않아서 보존하기 좋다.

픽사티브

지우개판

지우고 싶지 않은 부분을 가리고 원하는 부분만 지울 때 사용한다.

지우개판

트레이싱 페이퍼

밑그림을 수채화 용지에 옮길 때 사용한다.

트레이싱페이퍼

빨간 펜

트레이싱 페이퍼에서 옮겨 그릴 때 덧그린 흔적을 알 수 있도록 사용한다.

빨간 펜

자작 카본지*

트레이싱 페이퍼를 미리 연필로 전부 칠해서 카본지 대용으로 준비한다. 밑그림을 옮긴 트레이싱 페이퍼와 수채화 용지 사이에 끼워서 카본지로 사용한다.

＊ **카본지** 탄소와 오일 또는 왁스와의 혼합물을 한쪽 면 또는 양쪽 면에 칠한 얇은 가공지로 복사하는 데 사용한다. 먹지 라고도 한다.

01 트레이싱 페이퍼를 반으로 접어서 한쪽 면을 흑연의 경도 4B 연필로 칠한다.

02 연필로 다 칠했으면 연필 가루를 티 슈로 가볍게 제거한다.

03 연필을 칠한 면을 아래로 향하게 해 서 트레이싱 페이퍼에 옮겨둔 그림 과 수채화 용지 사이에 끼운다.

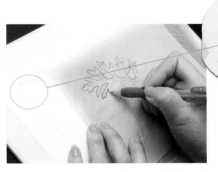

04 중성 테이프로 수채화 용지와 트레 이싱 페이퍼를 붙이고 빨간펜으로 밑그림을 덧그려 옮겨 그린다.

시간이 지나도 변색되지 않도록 종이에 붙일 때는 항상 중성 테이프를 선택 한다.

Point!

카본지 때문에 수채화 용지가 지저분해지는 것이 걱정이 라면 아주 간단한 방법이 있다. 트레이싱 페이퍼에 옮겨 그 린 밑그림 선을 따라 뒤부터 폭이 넓은 연필로 칠하면 카본 지를 겸한 밑그림을 얻을 수 있다.

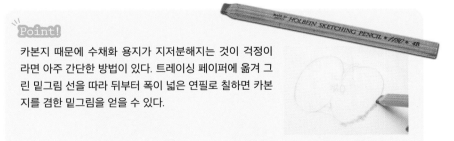

채색 도구

물감

보타니컬 아트에서는 투명감이 있는 아름다운 색채 표현을 위해 투명 수채화 물감을 사용한다. 윈저앤뉴튼(Winsor&Newton), 홀베인(Holbein), 쉬민케(Schmincke) 등의 브랜드가 있으니 좋아하는 브랜드와 색을 고른다. 참고로 나는 윈저앤뉴튼을 기본으로 삼고 색에 따라 홀베인이나 쉬민케도 사용한다. 불투명한 색이나 물감 입자가 고운 색, 물들기 쉬운 색 등 각 브랜드나 물감마다 성질이 다르므로 카탈로그나 표지를 보고 그 색의 특성에 따라 주의해 사용하자. 튜브 타입과 고체 타입의 물감이 있다. 물감을 샀으면 반드시 컬러 차트를 만들자. 67쪽처럼 두 가지 색을 섞은 혼색 차트도 만들어 두는 것이 좋다.

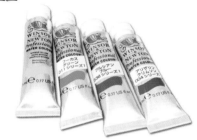

윈저앤뉴튼의 투명 수채화 물감
아티스트 워터 컬러

팔레트

고체 물감을 세트로 구매한 경우 팔레트가 포함되어 있지만, 튜브 타입을 구매한 경우라면 팔레트에 짜서 건조시킨 물감을 고체 물감과 같은 요령으로 사용한다. 아래의 사진과 같은 방법으로 물감을 짜서 평평해지도록 펼쳐주는 것이 요령이다. 완성된 팔레트는 다음 페이지에서 소개한다.

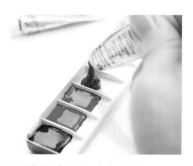

01 튜브형 물감을 눌러서 짠다.

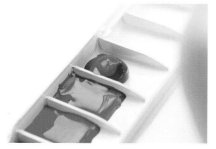

02 물을 스포이트로 2, 3방울 떨어트린다.

03 물과 물감이 잘 섞이도록 대꼬챙이로 섞어서 표면을 평평하게 만든다.

※ 모든 물감으로 01~03까지
의 작업을 반복해서 하룻밤
마르도록 두면 완성이다.

사용하는 투명 수채화 물감

윈저앤뉴튼을 베이스로 해서 홀베인이나 쉬민케 호라담의 유효한 색을 여러 종류 추
가했다. 검은색 물감은 사용하지 않지만, 흰색은 일본화에서 사용하는 호분*을 하이
라이트나 매트한 색조에 사용하기도 한다.

* 호분 조가비를 태워서 만든 백색 안료

이 세 가지는 시중에
판매하는 고체 수채화
물감(하프 팬)을 붙인
것이다.

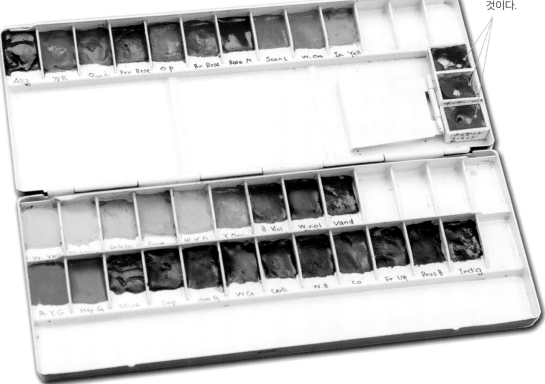

하룻밤에 걸쳐 물감이 굳고 나면 고체 물감처럼 물을 적신 붓에 묻혀서 사용한다.
유성펜으로 물감 이름을 적어두면 편리하다.

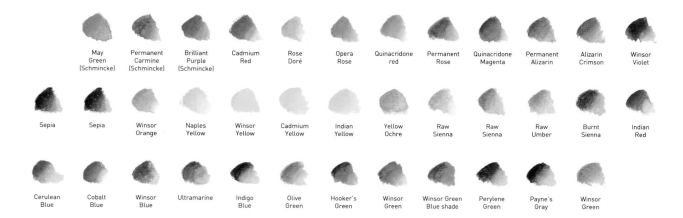

| May Green (Schmincke) | Permanent Carmine (Schmincke) | Brilliant Purple (Schmincke) | Cadmium Red | Rose Doré | Opera Rose | Quinacridone red | Permanent Rose | Quinacridone Magenta | Permanent Alizarin | Alizarin Crimson | Winsor Violet |

| Sepia | Sepia | Winsor Orange | Naples Yellow | Winsor Yellow | Cadmium Yellow | Indian Yellow | Yellow Ochre | Raw Sienna | Raw Sienna | Raw Umber | Burnt Sienna | Indian Red |

| Cerulean Blue | Cobalt Blue | Winsor Blue | Ultramarine | Indigo Blue | Olive Green | Hooker's Green | Winsor Green | Winsor Green Blue shade | Perylene Green | Payne's Gray | Winsor Green |

팔레트에 짠 물감은 이런 식으로
컬러 차트 카드를 만들어두자.

처음에 갖추면 좋은 기본 물감 24색(브랜드명이 없는 것은 모두 윈저앤뉴튼)

엘로우~브라운 계열
① Winsor Lemon ② Winsor Yellow ③ New Gamboge ④ Yellow Ochre ⑤ Winsor Orange (Red Shade) ⑥ Scarlet Lake

레드~퍼플 계열
⑦ Opera Rose ⑧ Permanent Rose ⑨ Holbein Bright Rose ⑩ Winsor Red ⑪ Quinacridone red ⑫ Alizarin Crimson ⑬ Holbein Bright Violet ⑭ Winsor Violet

그린 계열
⑮ Schmincke May Green ⑯ Olive Green ⑰ Permanent Sap Green ⑱ Hooker's Green ⑲ Winsor Green (Yellow Shade)

블루 계열
⑳ Cerulean Blue ㉑ Winsor Blue (Green Shade) ㉒ Cobalt Blue ㉓ Prussian Blue ㉔ Indigo

혼색 차트

색은 단색으로 사용하는 일이 적기 때문에 반드시 혼색도 실험하여 다음 페이지의 그림과 같은 표를 만들어두자. 초보자일 때는 잎이나 꽃잎을 이 차트 위에 올려보고 가까운 색을 찾으면 좋다. 하나의 색을 만드는 데 기본적으로 3가지 색까지 섞을 수 있다.

Color Chart for Botanical Art Fujii Noriko

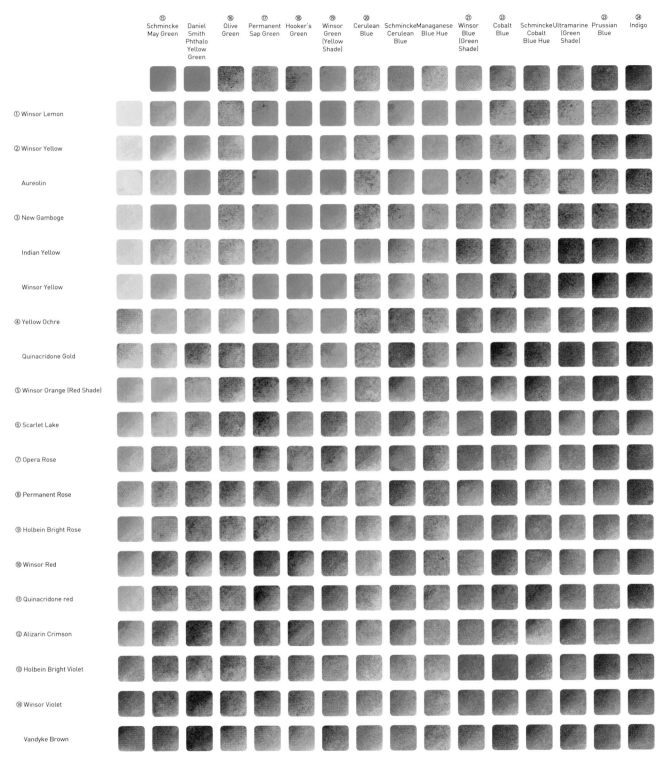


⑮ Schmincke May Green · Daniel Smith Phthalo Yellow Green · ⑯ Olive Green · ⑰ Permanent Sap Green · ⑱ Hooker's Green · ⑲ Winsor Green (Yellow Shade) · ⑳ Cerulean Blue · Schmincke Cerulean Blue · Managanese Blue Hue · ㉑ Winsor Blue (Green Shade) · ㉒ Cobalt Blue · Schmincke Cobalt Blue Hue · Ultramarine (Green Shade) · ㉓ Prussian Blue · ㉔ Indigo

Rows (top to bottom):
① Winsor Lemon
② Winsor Yellow
Aureolin
③ New Gamboge
Indian Yellow
Winsor Yellow
④ Yellow Ochre
Quinacridone Gold
⑤ Winsor Orange (Red Shade)
⑥ Scarlet Lake
⑦ Opera Rose
⑧ Permanent Rose
⑨ Holbein Bright Rose
⑩ Winsor Red
⑪ Quinacridone red
⑫ Alizarin Crimson
⑬ Holbein Bright Violet
⑭ Winsor Violet
Vandyke Brown

앞에서 소개한 24가지 기본 컬러 외에 마음에 드는 색도 포함하여 총 34색으로 만든다.

용지

용지는 번짐 방지 처리를 한 수채화 전용지를 사용한다. 다양한 브랜드의 제품이 있지만, 추천 제품으로는 아르쉬(Arches)나 파브리아노(Fabriano)가 있다. 수채화 용지는 표면의 거칠기에 따라 황목·중목·세목(극세목)으로 나뉜다. 식물을 그리는 데는 극세목이 좋다. 종이의 두께는 그램(g)으로 표시한다. 300g이면 충분하다. 크기는 다양하지만 유형으로는 수채 패드, 전지 등이 있다.

아르쉬의 수채 패드에 기재된 종이의
거칠기와 두께 표시

파브리아노 엑스트라 화이트
블록 300g 극세목

아르쉬 블록 300g 극세목

수채 패드

20장 정도의 종이가 흐트러지지 않도록 모서리 네 면이 접착제로 고정되어 있다. 이미 고정되어 있으므로 종이에 물을 먹여 고정하는 스트레칭 작업을 할 필요가 없어서 편리하다. 그림을 그리기 전에 종이를 떼어 쓰는 것이 아니라 다 그린 후에 떼어 낸다. 떼어내는 방법은 접착제가 붙어 있지 않은 부분에 페이퍼 나이프를 집어넣고 살살 옆으로 밀어내면 된다. 수채 패드 전체를 들어 옮기므로 처음에는 무겁다는 단점이 있다. 또 판에 스트레칭 작업을 하는 것보다는 종이가 울기 쉽다.

전지

750×560 크기로 1장부터 판매한다. 커다란 작품을 그릴 때나 임의의 크기로 그리고 싶을 때는 전지를 사서 원하는 크기로 잘라 사용하자. 고정판에 스트레칭 작업을 하고 나서 사용한다.

수채 패드 사용 방법

수채 패드는 모서리 네 면이 접착제로 고정되어 있으므로 완성한 그림이 다 마르면 제일 위의 한 장만 떼어내고 다음 종이를 사용한다.

01 접착제가 붙어 있지 않은 부분에 페이퍼 나이프를 집어넣는다.

02 그대로 나이프를 수평으로 미끄러트려서 붙어 있는 종이를 분리한다.

03 종이를 돌리며 모서리 네 면을 분리해 제일 위의 한 장만 떼어낸다.

스트레칭 방법

수채 패드가 아닌 종이의 경우, 스트레칭 작업을 통해 베니어판에 수채화 용지의 네 변을 고정하여 물을 충분히 사용해도 종이가 울지 않게 만든 후에 채색한다.

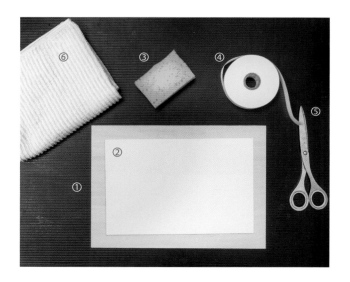

스트레칭에 필요한 도구
① 베니어판(홈센터*에서 파는 고급 합판(시나베니아**)·두께 4mm 이상. 또는 화구상에서 구입하는 나무판. 수채화 용지보다 조금 더 큰 크기) ② 수채화 용지 ③ 스펀지 ④ 스트레칭용 테이프 ⑤ 가위 ⑥ 수건

* **홈센터** 주로 잡화나 주거설비 관련 제품을 판매하는 일본의 소매 업체명.
** **시나베니아** 일본에서 만든 단어로 '시나노키(참피나무)'와 '베니어합판'의 합성어. 참피나무 목재를 사과껍질 벗기듯 벗겨내 라왕 목재의 합판에 앞뒤로 붙여서 접착시킨 고급 합판재를 말한다.

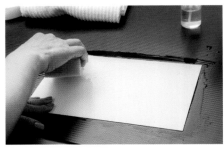
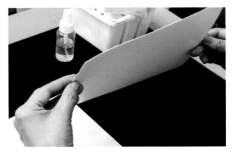

01 수채화 용지를 뒤집어서 물을 충분히 적신 스펀지로 종이 전체에 골고루 물을 묻힌다. 종이는 수분을 빨아들이면 팽창한다. 충분히 팽창하도록 여러 번 물을 묻힌 뒤 몇 분 동안 그대로 놔둔다. 그 사이에 테이프를 준비한다.

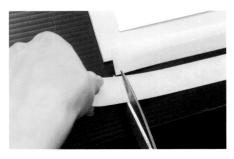
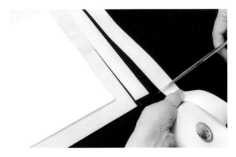

02 젖은 손을 수건으로 잘 닦은 후 스트레칭용 테이프를 수채화 용지 각 변의 길이보다 조금 길게 잘라서 준비한다.

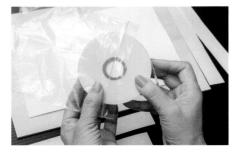

03 촉촉하게 젖어서 늘어난 종이가 마르기 전에 적신 면이 아래로 가도록 판에 붙인다. 앞면은 그림을 그리는 쪽이므로 적시지 않는다.

04 스트레칭용 테이프는 젖으면 사용할 수 없다. 다 쓴 테이프는 봉투에 넣어 보관한다.

05 젖은 스펀지를 테이프의 접착 면에 대고 테이프를 잡아당겨 물을 묻힌다.

06 테이프와 수채화 용지가 겹치는 부분은 5mm 정도로 한다. 먼저 길이가 긴 변을 붙이고 그 다음에 짧은 변을 붙인다.

07 수채화 용지의 테두리는 손톱 끝으로 눌러서 확실하게 붙인다.

08 다 붙었으면 확실히 눌러 붙이며 공기를 뺀다.

09 스트레칭 작업을 마쳤어도 수채화 용지가 울퉁불퉁할 수 있는데, 그대로 자연 건조하면 바짝 펴진다.

붓

수채화에 적합한 붓은 수분을 충분히 머금을 수 있고 물감이 부드럽게 발리며 붓끝이 가늘게 모이는 것이 좋다. 넓은 면적을 칠하는 것과 꽃잎이나 잎을 칠하는 중필, 세부를 그리기 위한 면상필*이 있으면 좋다. 그 외에 가는 나일론 붓(평붓·둥근 붓)을 가지고 있으면 닦아내기 수정에 사용할 수 있다. 내가 사용하는 붓은 아래 사진의 여섯 자루다.

＊ **면상필** 붓끝이 가늘고 중간 부분이 빳빳한 화필.

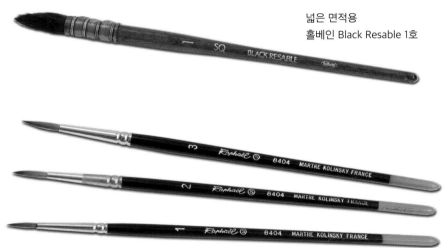

넓은 면적용
홀베인 Black Resable 1호

채색용
라파엘 8404 시리즈 1호, 2호, 3호

세부용
텐쇼도 고딕 0호, 1호

마스킹 액·잉크

마스킹 액은 발라서 건조시키면 고무가 되어 수채화 용지의 표면을 덮어 물감의 침입을 막는다. 말랐으면 러버 클리너로 문질러 제거한다. 흰색으로 남겨두고 싶은 미세한 부분에 사용한다. 붓에 마스킹 액이 닿으면 붓이 굳어서 못쓰게 되므로 망가져도 되는 붓을 사용한다. 마스킹 액은 사용할 만큼만 작은 병에 덜어서 물을 약간 섞어 희석하면 사용하기 쉽다. 단, 2배 이상으로 희석하면 떼어내기 어렵다.

주방용 세제(계면활성제)를 푼 물에 붓을 미리 담가놓으면 마스킹 액에 닿아도 붓이 잘 굳지 않는다. 또는 소분한 마스킹 액 속에 세제를 한 방울 떨어트리는 것도 좋은 방법이다. 붓 이외에 점은 철펜*, 가느다란 선은 펜이나 오구** 등의 도구를 사용한다. 붓이 딱딱해졌을 경우 마스킹 액 클리너로 닦으면 원래대로 돌아온다.

* 철펜 점토나 왁스판 위에 글자를 쓸 수 있도록 고안된 딱딱한 침 모양의 필기구이다. 첨필(尖筆)이라고도 한다.
** 오구 먹물을 찍어 선을 그을 때 쓰는 제도 용구로 먹줄펜이라고도 한다.

쉬민케 마스킹 액 홀베인 마스킹 잉크 러버 클리너

수채화 물통
3칸 정도로 칸이 나뉘어져 항상 깨끗한 물을 사용할 수 있는 것이 좋다.

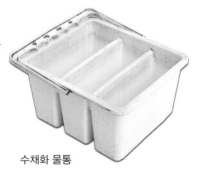

수채화 물통

붓 닦는 수건
수분을 잘 흡수하고 오염이 잘 되지 않는다면 어떤 것이든 좋다.

멜라민 스펀지
물을 적셔 문지르면 물감이 비어져 나온 부분이나 얼룩, 실수한 부분을 수정할 수 있다.

멜라민 스펀지

지우개판

62쪽에서 소개한 지우개판은 멜라민 스펀지로 지우고 싶은 부분을 지울 때도 쓰인다.

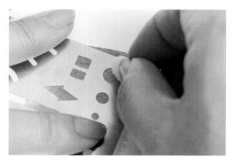

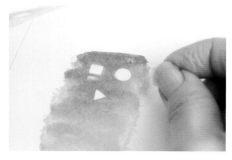

구멍 모양을 선택하여 지우고 싶은 부분만 드러나
도록 지우개판을 놓고 적신 멜라민 스펀지로 문지
른다.

문지른 부분의 물감이 지워진다.

수정용 붓

멜라민 스펀지를 사용할 정도는 아닌 간단한 닦아내기 수정의 경우 나일론 평붓인
NAMURA 1호(아래 사진)를 사용한다.

닦아내기 수정 후 수채화 용지의 보수

멜라민 스펀지를 이용해 물감을 지우면 종이에 원래 입혀져 있던 번짐 방지 처리가
떨어져 나가 보풀이 일기 때문에 그대로 깨끗하게 이어 그릴 수 없다. 종이가 마르면
사포로 보풀을 제거하고 번짐 방지를 위해 아교액을 다시 바른 후에 그림을 그린다.

일본화에서 사용하는
아교액

입도 1000번 전후의 사포

여러 가지 채색 기술

웨트 온 웨트(wet on wet)로 채색하다

밑그림이 완성되면 우선 제일 연한 색을 칠한다.

처음에 칠한 색이 얼룩지면 계속 남게 되므로 얼룩이 생기지 않도록 주의해서 칠한다. 다양한 채색 방법이 있지만, 물을 묻히고 난 뒤에 채색하는 웨트 온 웨트 기법을 추천한다.

Point!

수채 물감은 물감을 칠하고 종이가 마르기 시작하면 더는 건드려서는 안 된다. 마르기 전에 건드리거나 다시 칠하거나 하면 얼룩이 생김과 동시에 발색이 몹시 탁해진다. 색을 한 번 칠할 때마다 제대로 말려서 색을 정착시킨 뒤에 다음 색을 칠해야 발색이 아주 좋아진다.

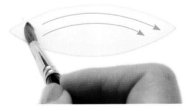

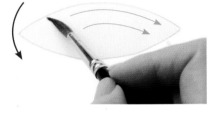

01 연필로 그린 밑그림에서 삐져나오지 않도록 정성스럽게 깨끗한 물을 여러 번 바른다.

02 수채화 용지를 돌리면서 수분이 종이 속으로 꼼꼼히 침투하게 칠하자. 3회 이상 정성스럽게 물을 바르면 표면이 촉촉하게 젖어서 빛난다.

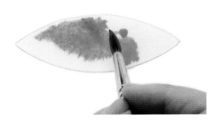

03 마른 부분 없이 균일하게 수분이 퍼졌으면 물감을 칠할 준비가 되었다. 마르기 전에 팔레트에서 물로 녹인 물감을 붓에 묻혀 물감을 엎듯이 칠하기 시작한다. 종이가 물을 머금고 있으므로 물감은 천천히 저절로 퍼지지만, 최대한 빨리 물감을 퍼 바른다.

04 가장자리는 붓으로 제대로 물감을 칠한다. 남김없이 구석구석까지 모두 칠한다. 다 칠했을 때는 종이의 섬유에 물감이 엉켜 있어서 얼룩져 보이지만 전체에 고르게 물감이 칠해져 있다면 문제없다.

마르면 얼룩은 사라지고 아주 깨끗하게 채색된 면이 남는다. 일단 전체에 물감이 골고루 퍼졌다면 더 이상 건드리지 말고 완전히 건조시키자.

good! 웨트 온 웨트

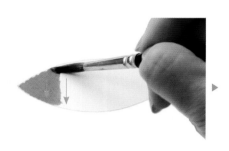

△ 평칠(Flat Wash)

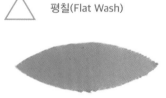

붓에 물감을 충분히 묻혀서 끝부터 색을 칠한다. 붓에서 흘러내린 물을 조금씩 진행 방향의 오른쪽으로 미는 듯한 느낌으로 아래위로 붓을 움직인다. 붓자국이 생기지 않으면 OK다.

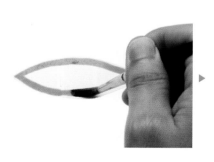 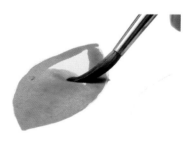

✕ 가장자리부터 칠한 경우

일단 테두리를 칠하고 나서 안을 모두 칠하는 방법은 아주 빨리 칠하면 괜찮지만 얼룩이 생기기 쉽다. 작은 면적이라면 몰라도 큰 면적을 한 번에 깨끗하게 칠하기는 어렵다.

채색으로 그러데이션을 만든다

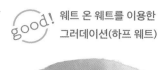 웨트 온 웨트를 이용한 그러데이션(하프 웨트)

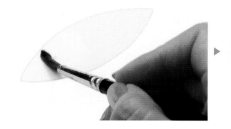

우선 그러데이션을 만들고 싶은 부분에 물을 바른다. 연한 색으로 표현하고 싶은 부분일수록 많은 물이 필요하므로 오른쪽으로 물을 모아두자. 물이 마르기 전에 재빨리 색을 칠한다. 붓에 물감을 묻혀서 왼쪽부터 위아래로 칠한다. 물을 모아둔 부분에 다다라도 붓을 떼지 말고 그대로 마지막까지 칠한다. 물을 많이 머금은 부분의 색이 저절로 옅어지므로 깨끗한 그러데이션을 완성할 수 있다.

△ 평칠을 이용한 그러데이션

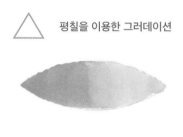

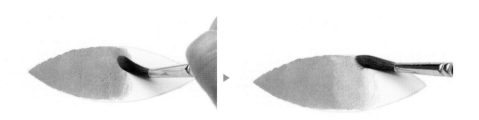

일반적으로 자주 사용하는 방법이다. 색을 칠하다가 그러데이션을 시작하고 싶은 부분에서 붓을 들어 올려서 가볍게 물로 헹군다. 헹구고 남은 물감을 아까 붓을 떼기 전 부분으로 돌아가서 색을 끌어오듯이 칠한다(별도의 워터 브러시를 준비해도 좋다). 일단 붓을 떼기 때문에 수분이 역류하거나 얼룩이 생기기 쉽다.

밝은 색에서 어두운 색으로 그러데이션을 만드는 방법

투명수채화 물감은 옅은 색부터 칠하기 시작하여 점점 진한 색을 덧칠한다. 하지만 이때, 단순히 같은 색을 덧칠하여 진하게 만드는 것이 아니라 색에 빛이 닿은 부분부터 닿지 않는 그림자 색까지를 표현할 필요가 있다. 다음 페이지 '그림 1'처럼 보색을 넣어 그림자 색을 만들고 밝은 색부터 어두운 색까지 덧칠하는 연습을 하자. 색을 10번 덧칠하여 10단계의 색을 표현해보자. 5번째 정도부터는 보색을 조금씩 섞어서 어두운 색을 표현하자.

그림 2는 빛이 닿는 구체를 웨트 온 웨트 기법으로 덧칠한 것이다. 한 번 칠할 때마다
완전히 말려서 칠한 물감을 종이에 정착시키고 나서 다음 색을 칠하는 것이 중요하다.

그림 1 그림 2

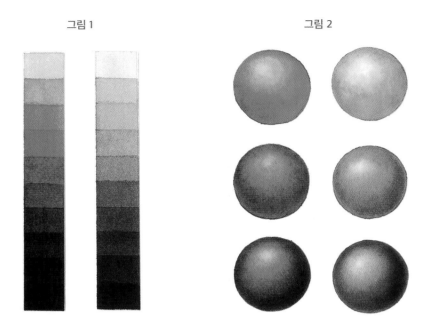

색상환

아래 그림은 M(마젠타), Y(노란색), C(청록색)로 만든 색상환이다. 보색이란 색상환에서 대각선으로 마주 보
는 색이다. 보색을 섞으면 채도가 떨어진다.

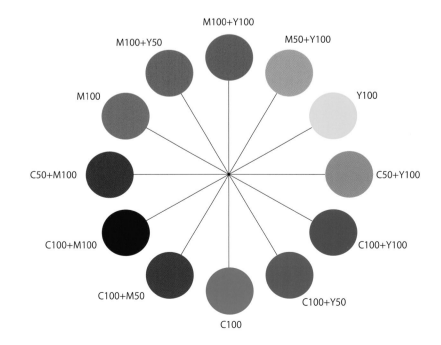

음영색 만들기

밝은 부분과 어두운 부분의 색을 만드는 방법과 덧칠 방법을 생각해보자. 우선 정육면체에서 왼쪽 위부터 빛이 닿으면 어떤 색이 되는지 관찰한다. 흰색, 초록색, 빨간색 정육면체의 그림자는 어떤 색일까?

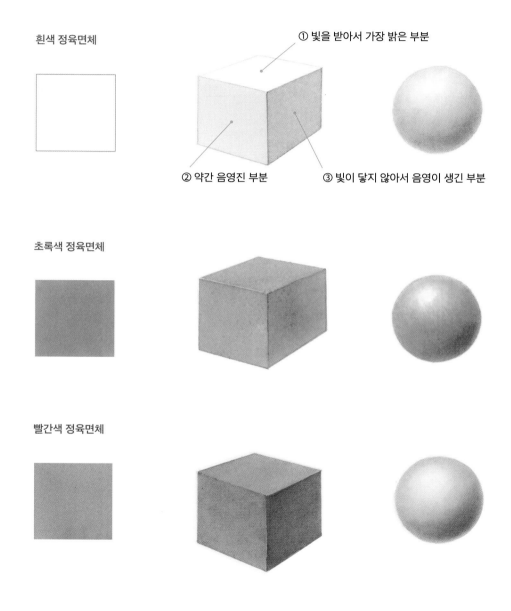

흰색 정육면체

① 빛을 받아서 가장 밝은 부분

② 약간 음영진 부분

③ 빛이 닿지 않아서 음영이 생긴 부분

초록색 정육면체

빨간색 정육면체

마스킹

마스킹이란 흰색으로 남겨두고 싶은 부분에 마스킹 잉크(메이커에 따라서는 마스킹 액)라는 고무 용액을 발라서 종이가 물감을 흡수하지 못하게 하는 기법이다.

① 마스킹을 위한 도구 준비

마스킹 잉크는 마르면 투명해지는 것보다 색이 보이는 쪽이 알아보기 쉽다. 고무를 떼기 위해서는 마스킹 액 지우개인 러버 클리너를, 붓이 고무 때문에 굳었을 때는 마스킹 잉크 클리너를 사용한다.

마스킹 작업 시 사용하는 도구는 점을 찍는 철펜이나 펜, 제도 용구인 오구 등이 있다. 붓을 사용할 때는 붓이 상하기 때문에 가격이 저렴한 나일론 붓이나 오래된 붓을 준비하도록 하자.

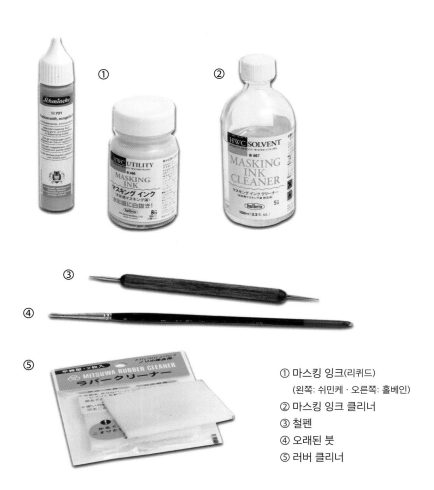

① 마스킹 잉크(리퀴드)
　　(왼쪽: 쉬민케 · 오른쪽: 홀베인)
② 마스킹 잉크 클리너
③ 철펜
④ 오래된 붓
⑤ 러버 클리너

② 마스킹 잉크는 희석해서 사용한다

한 번에 사용하는 양은 얼마 되지 않는다. 공기가 닿으면 굳어버리기 때문에 작은 병에 사용할 양만 덜어서 쓰는 것이 좋다. 진하면 물로 희석하여 사용한다. 홀베인의 마스킹 잉크라면 물로 2배, 쉬민케의 마스킹 액이라면 1.2배 정도로 희석하여 사용한다.

01 홀베인의 마스킹 잉크를 작은 숟가락으로 두 번 떠서 작은 병에 넣는다.

02 작은 숟가락으로 물을 추가해 2배로 희석해 사용한다.

③ 붓이 굳지 않게 하려면

붓이 마스킹 용액에 직접 닿으면 고무 때문에 굳어버린다. 미리 물로 희석해 준비한 주방용 세제(계면활성제)를 붓에 묻혀두자. 아니면 마스킹 액에 직접 계면활성제를 몇 방울 떨어트려도 붓이 굳는 것을 방지할 수 있다.

01 주방용 세제를 두 방울 정도 컵에 떨어트린다.

02 스포이트로 물을 10~20mL 정도 넣고 섞는다.

마스킹 잉크로 점 그리기

철펜을 사용하여 점으로 마스킹을 해보자. 앞 페이지에서 설명한 것처럼 마스킹 액은 물로 희석해 사용한다. 사과나 딸기 등 과일의 '점'을 그릴 때 자주 이용한다.

01 철펜의 끝을 마스킹 잉크에 가볍게 담근다.

02 철펜을 종이에 대고 점을 그린다.

03 마스킹 잉크가 확실히 말랐으면 그 위에 물감을 칠한다.

04 러버 클리너를 사용해 마스킹 잉크를 벗겨낸다.

마스킹 잉크로 선과 면 그리기

마스킹 잉크로 선과 면을 그릴 경우, 그리고 싶은 선의 두께나 면의 크기에 맞는 붓을 사용한다. 마스킹이 끝나면 붓을 물로 씻어서 잉크를 잘 제거한다.

01 먼저 물로 희석한 계면활성제로 붓을 적신다.

02 마스킹 액을 붓끝에 묻힌다.

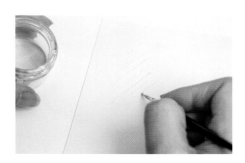

03 선을 긋는다.

04 마스킹 잉크가 완전히 마르면 그 위에 물감을 칠한다.

05 러버 클리너를 사용해 마스킹 잉크를 떼어내면 백지가 나타난다.

Point!

마스킹 액은 점성이 있는 액체이므로 섬세하게 바르기 어려운 경우도 있다. 미세한 부분은 칠하지 말고 남겨두도록 하자.

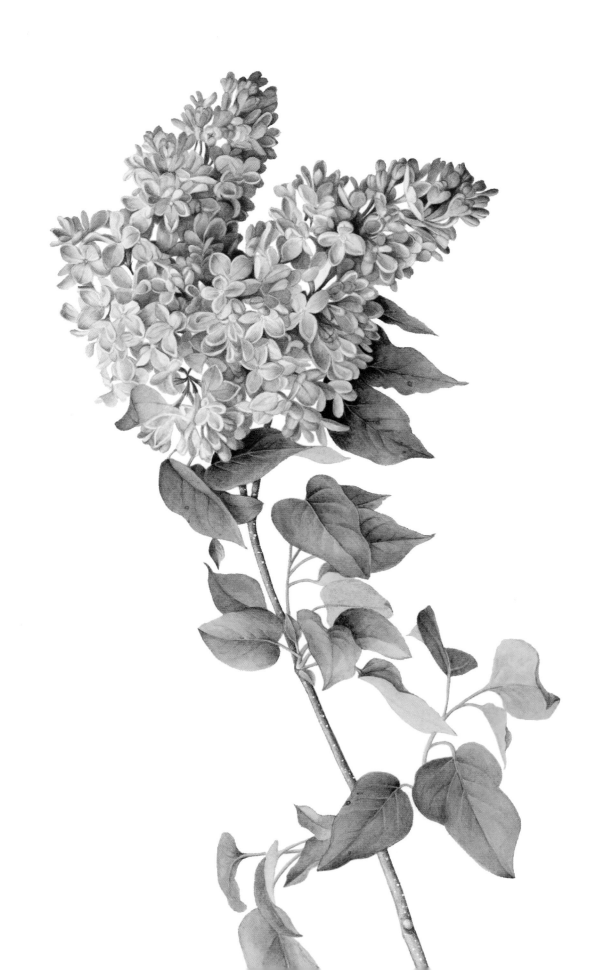

그리기를 즐기자

Botanical art that can be enjoyed on your own

해칭 연습

해칭(hatching)이란 연필 데생의 기본이 되는 묘사 방법이다. 음영이 진 부분을 가늘
고 평행한 선으로 표현한다. 그 선을 교차시켜 쌓아가면서 어두운 음영을 표현한다.
이것을 크로스 해칭이라고 한다.
음영이 밝은 곳은 연한 연필로, 어두운 곳은 진한 연필을 사용해 구분해서 그린다.
귀찮다는 이유로 색을 칠하듯 뭉개거나 엉성하게 하지 말고 정성스럽게 선으로 표현
하자.

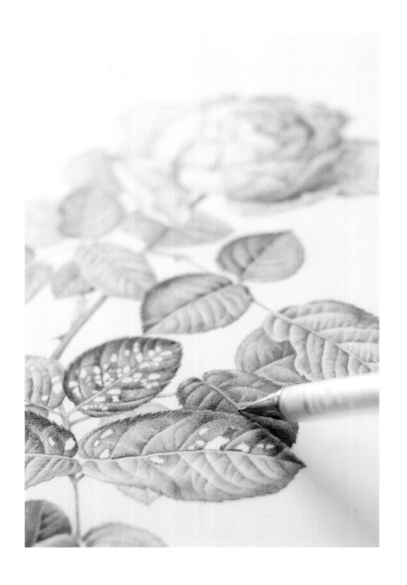

해칭의 좋은 예와 나쁜 예

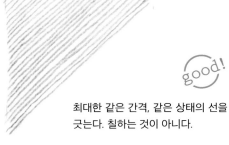

최대한 같은 간격, 같은 상태의 선을
긋는다. 칠하는 것이 아니다.

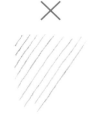

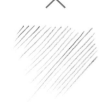

간격이 넓다.

간격이 일정하지 않다.

선이 이어져 있다.

선이 삐뚤어졌다.

해칭의 10단계

연필 해칭으로 대상을 그릴 때, 진하고 연한 그러데이션으로 그림자나 색의 진하기를 나타낸다. 아래와 같이 10단계로 나누어 견본을 만들어두고 실제로 그릴 때 그러데이션 지표로 사용한다.

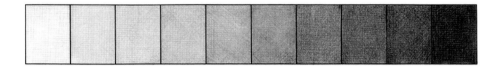

세로선

우선 2H와 H의 연한 심으로 기초가 되는 세로선을 그린다. 최대한 같은 간격이 유지되도록 신중하게 그리자.

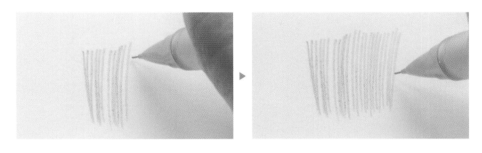

세로선+가로선

다음으로 세로선 위로 가로선을 겹쳐 그린다.

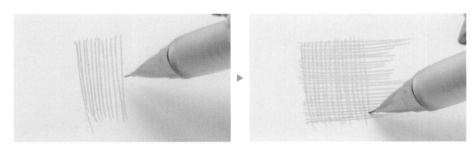

세로선+가로선+사선

다시 비스듬한 선을 오른쪽 위부터 왼쪽 아래로 그린다.

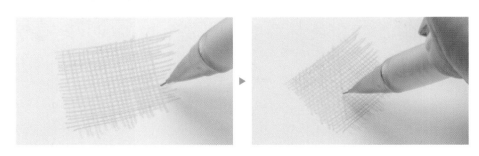

세로선+가로선+사선+사선
이번에는 왼쪽 위부터 오른쪽 아래로 다시 비스듬한 선을 그린다. 이렇게 하면 밀도가 높아진다.

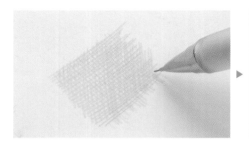 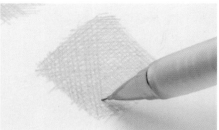

더 진하게 그리려면 같은 과정을 점점 진한 심으로 반복한다. 선은 다양한 각도로 겹쳐 그려도 괜찮다. 선의 길이는 짧아도 되고 형태에 맞는 곡선이어도 상관없다.

점묘의 기본

대략적인 음영은 해칭으로 표현할 수 있지만, 섬세한 부분은 선보다는 점으로 하는 세세한 표현이 좋은 경우도 있다. 그럴 때는 점묘법으로 그린다. 해칭과 마찬가지로 점의 밀도와 농도로 그러데이션이나 음영을 표현한다.

기본 도형 해칭

네모 칸 모양 해칭을 할 수 있다면 이번에는 정육면체나 원기둥 같은 기본적인 도형의 음영을 해칭으로 표현하는 연습을 해보자. 물체의 왼쪽 바로 앞에서 빛을 비추었을 때 그림자는 어떻게 될까?

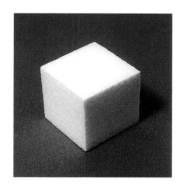

cube

정육면체

'빛이 닿는 부분', '조금 음영이 진 부분', '빛이 닿지 않아서 어두운 부분' 이렇게 세 면이 있다.

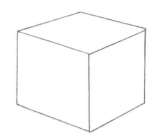
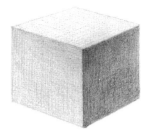

cylinder

원기둥

빛에서 가장 가까운 윗면과 왼쪽 앞면이 밝고 오른쪽으로 갈수록 빛이 닿지 않으므로 어두워진다. 오른쪽 끝은 반사광 때문에 약간 밝으며 그 왼쪽은 조금 어두워진다.

cone

원뿔

밑면이 넓으므로 빛을 받는 부분과 음영의 폭이 위아래로 다르다.

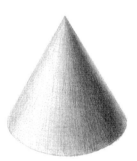

sphere

구, 열매나 과일

빛을 받는 부분은 밝고 빛이 닿지 않는 부분은 점점 어두워진다. 반사광이 있어서 둥그스름한 느낌이 난다.

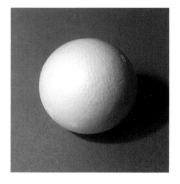

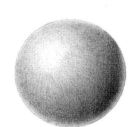

해칭으로 음영 응용

이번에는 기본 입체의 결합과 해칭을 통해 식물에서 흔히 볼 수 있는 형태를 음영으로 표현해보자.

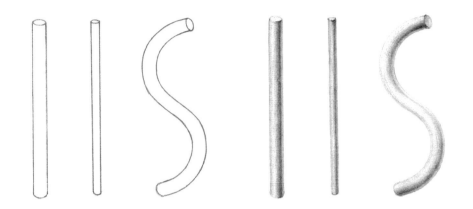

줄기
가늘고 긴 원기둥 모양. 가늘지만 빛이 닿는 부분, 그렇지 않은 부분, 그 사이의 그러데이션을 나누어 그린다. 반사광을 넣으면 더욱더 둥그스름한 느낌이 난다.

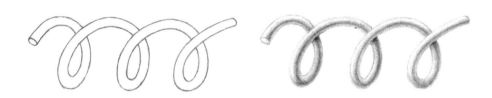

덩굴손, 잎자루
포도와 클레마티스, 나팔꽃 같은 덩굴손이나 잎자루, 줄기 등은 빙글빙글 회전한다. 빛과 그림자만이 그 형태를 나타낼 수 있다. 덩굴이 겹쳐졌을 때의 거리감도 음영으로 표현한다.

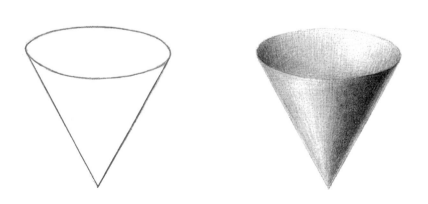

백합, 수선화 등
아랫부분이 원뿔 모양이고 안쪽과 바깥쪽에 빛이 닿는 방식이 다르다. 옆을 향하는 모양도 많다.

나팔꽃, 도라지 등
위쪽으로 갈수록 넓어지고 빛을 받아서 반사하는 깔때기 모양이다.

초롱꽃, 잔대 등
종 모양으로 부풀어서 잘록한 부분이 있다. 아래를 향하는 꽃도 많다.

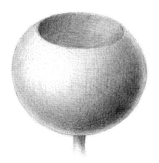

은방울꽃, 마취목 등
둥글게 부풀어 있고 꽃의 입구가 오므라져 있다. 안쪽은 빛이 많이 닿지 않는다.

Crab Apple

꽃
사
과

나무의 줄기 높이는 10m, 지름은 20cm 정도까지 성장하는 장미과의 나무다. 잎은 길이 6~10cm의 타원형이며 톱니가 있다. 꽃은 3.5cm 정도의 장미 모양이다. 꽃자루가 긴 것이 특징이다. 열매는 원형으로 2~2.5cm 크기다. 푸른색에서 노랑, 빨강으로 색이 변한다. 아래쪽에 움푹 들어간 부분이 없다.

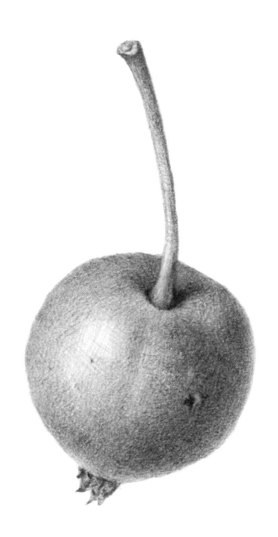

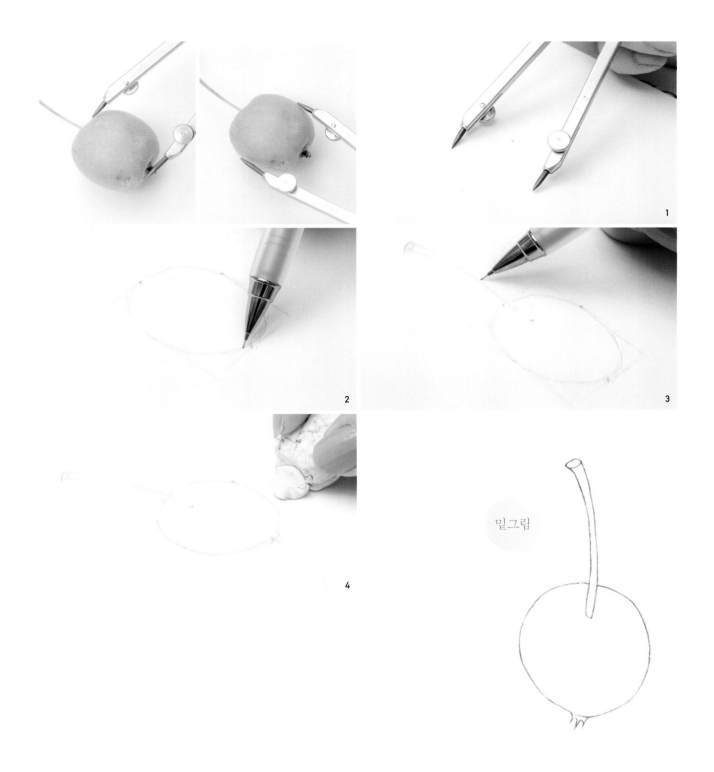

밑그림

01 디바이더를 사용해 열매의 폭, 높이, 열매꼭지의 길이를 측정하여 종이에 옮긴다.

02 디바이더로 옮겨둔 점을 이어 형태를 잡는다.

03 과일을 잘 보면서 윤곽을 그린다.

04 선을 여러 개 그렸으므로 나머지 선을 지우고 선 하나로 정리한다.

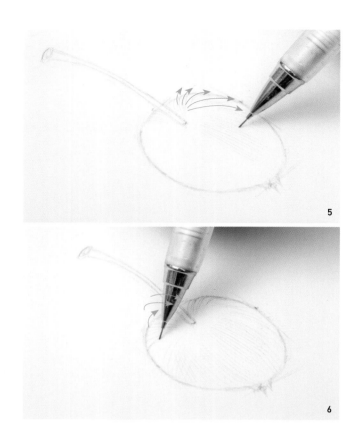

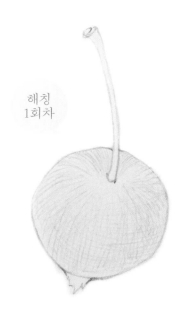

· · ·

05 윤곽을 잡았으면 입체감을 표현하기 시작한다. 우선 H 정도 진하기의 샤프펜슬로 형태를 따라 세로선을 세밀하게 그린다.

06 열매꼭지 뒤편도 요철의 입체를 따라 선을 그린다.

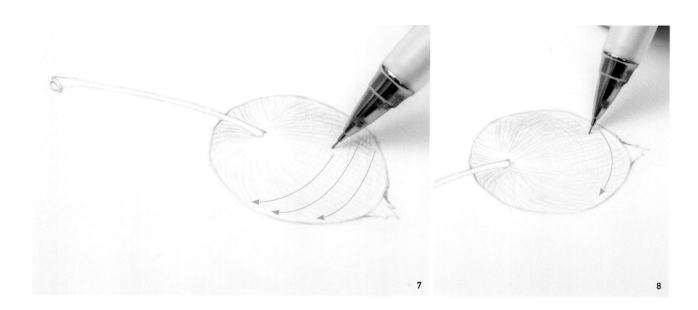

07 세로선을 다 그렸으면 이번에는 가로의 둥그스름함에 맞춰 선을 긋는다.

08 점점 면을 따라 섬세한 선을 그려나간다. 짧은 선을 연결해도 상관없다.

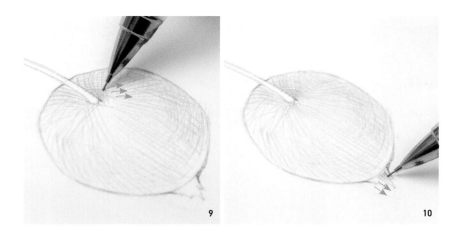

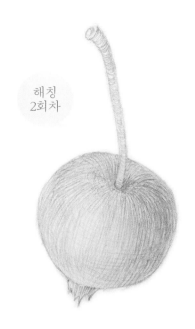

해칭
2회차

09 꼭지 주변의 살짝 파인 부분도 그 모양을 따라 선을 넣는다.

10 꽃사과는 씨방하위라 열매 끝에 꽃의 흔적이 있으며 그 부분이 검다.
이 부분이 돌출된 것이 특징이다.

· · ·

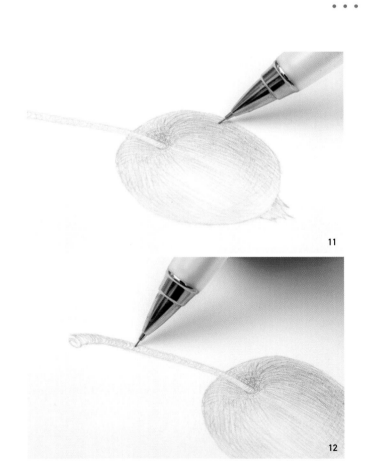

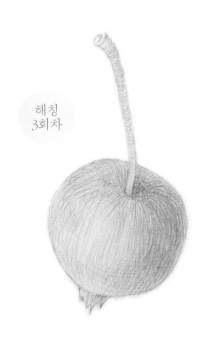

해칭
3회차

11 선을 점점 진하게 해칭을 반복해 밀도를 높인다.

12 꽃자루가 긴 것도 특징이다. 세세하지만 확실히 둥그
스름해 보이게 선을 넣고 음영도 넣는다.

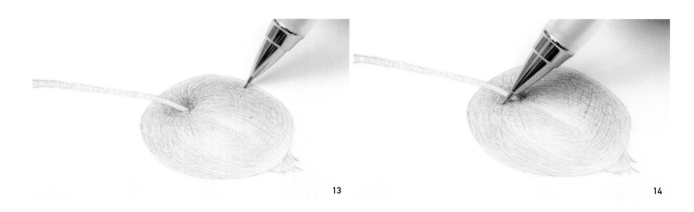

13

14

13 다시 해칭을 계속한다. 가로 세로 대각선의 밀도를 높여서 생각한 음영의 농도
가 될 때까지 그린다.

14 꽃자루가 연결된 부분은 움푹 들어가 있어서 빛이 닿지 않으므로 어둡다. 빛과
그림자의 상태를 잘 보고 신중하게 채워 넣어야 하는 부분이다.

15 빛이 닿는 부분에 선을 너무 많이 그었다면 퍼티 지우개로 수정한다.

16 그 위에 B 정도의 진하기로 계속 그린다.

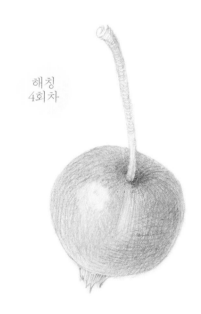

해칭
4회차

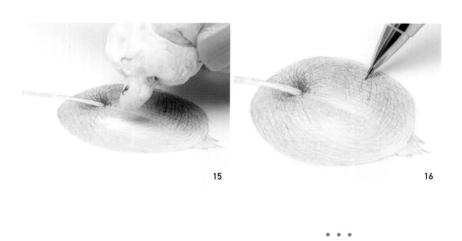

15

16

• • •

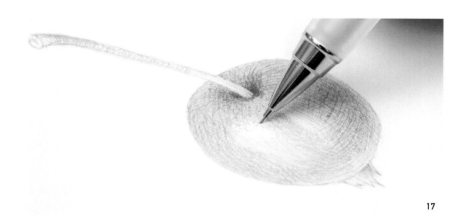

17

17 빛이 닿는 부분부터 어두운 부분
까지 미묘한 그러데이션이 부드럽
게 이어지므로 섬세하게 점으로
표현한다.

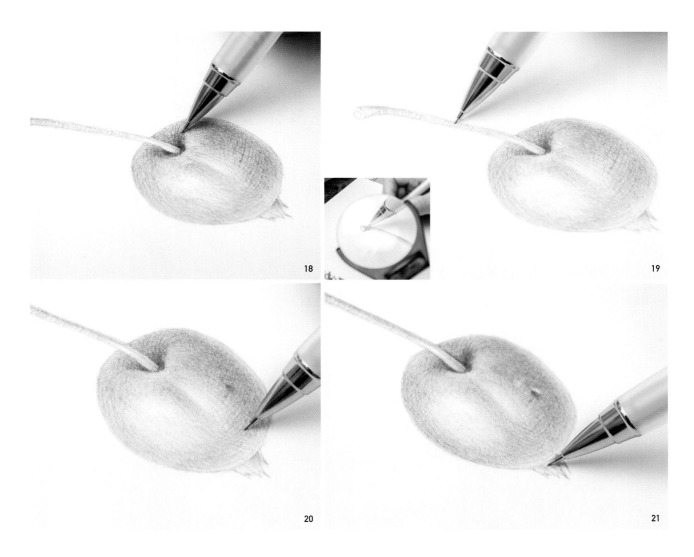

완성

18 가장 어두운 부분은 2B로 그린다. 마지막은 선보다는 점으로 그린다.

19 폭이 좁은 곳에도 빛과 그림자가 있고 반사광도 있다. 확대경으로 확대해서 그리자.

20 해칭의 선도 점점 짧아지고 끝 쪽은 점묘법이 된다. 미묘한 그러데이션은 점으로 열심히 그리자.

21 열매 끝부분의 디테일을 한 번 더 그려 넣는다. 원형이므로 아래의 반사광도 확실히 그려 넣어서 둥그스름한 입체감을 표현하자. 마지막으로 비어져 나온 부분을 확인하고 주변의 얼룩을 제거하면 완성이다.

German chamomile

캐모마일

국화과 사슴국화속*
학명: Matricaria recutita L.

*사슴국화(シカギク): 학명 Matricaria tetragonosperma.
국화과의 한해살이풀 또는 두해살이풀로 우리나라 각지에
분포하나 표준어 대사전에서는 북한어로 분류하고 있으며
따로 정확한 명칭이 없다.

Rose

장미 젠틀 허미언
장미과 장미속
학명: Rosa cv.'Gentle Hermione'

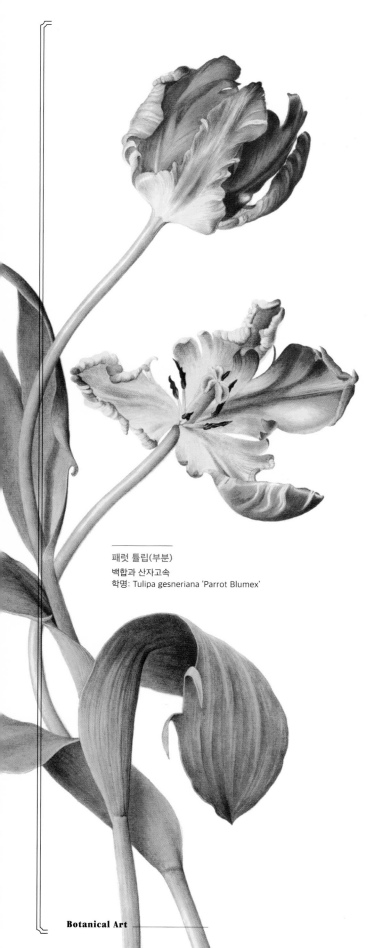

패럿 튤립(부분)
백합과 산자고속
학명: Tulipa gesneriana 'Parrot Blumex'

식물과의 만남을 기념으로 남기다

　내가 처음 식물화다운 그림을 그린 것은 대학교 1학년 여름방학 때였다. 당시 공무원이었던 아버지는 전근 때문에 나가노 현에 살고 있었고, 나는 원하던 예술대학에 합격하여 교토에서 자취생활을 하고 있었다. 그러다 여름방학을 맞아 처음으로 나가노 현 마츠시로 시 야마자토 본가에서 여름을 보내게 되었다. 도시에서 자란 나는 끝없이 펼쳐진 녹음 속을 자전거로 누비고 눈에 들어온 이름 모를 소박한 꽃들을 마구 꺾기도 하며 아주 행복한 시간을 보냈다. 지금 생각해보면, 가막살나무 같은 식물이었던 것 같다. 빨간 열매가 달려 있고 잎도 조금 불그스름한 색을 띠고 있어서 한층 더 눈에 띄었고 나도 모르게 집에 가지고 와서 스케치북에 옮겨 그리고 수채 물감으로 쓱쓱 한 번에 채색해 두 개의 작품을 완성했다. 소위 말하는 담채화다.

　나는 두 그림을 내 자취방에 가져와 갈색 액자에 넣었다. 그러고는 언젠가 유럽 인테리어에서 본 것처럼 위아래로 살짝 어긋나게 벽에 걸어 장식해두었다. 자취방에 왔던 친구들 중 그 그림에 관해 이야기를 하는 사람은 아무도 없었다. 예술을 공부하는 친구들에게, 그저 단순히 가볍게 스케치하고 색을 칠했을 뿐인 식물 그림은 딱히 시선을 끄는 것이 아니었다. 최근에 와서야 깨달았지만, 그 그림은 코멘트를 할 수 없을 정도로 어설펐다.

　왜 최근에야 알게 되었는가 하면, 사실 지금까지 그 그림은 내 기억 속에서는 정말 깔끔하게 잘 그린 것이었기 때문이다. 본격적으로 보타니컬 아트를 하게 된 이후, '그때 그린 그림은 어디 갔을까? 기념할 만한 내 첫 식물화인데……. 다시 한 번 보고 싶어'라는 생각이 때때로 들기도

딸기(부분)
장미과 네덜란드 딸기속
학명: Fragaria L.

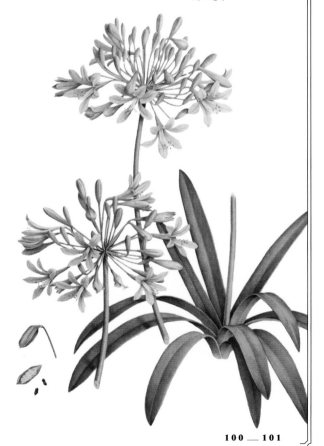

했다. 그런데 수년 전 본가에 돌아가 문득 도코노마* 구석을 보니 갈색 액자가 벽에 기대어 세워져 있는 것이 아닌가. 혹시나 싶어서 꺼내보니 바로 그때의 식물화였다. 본가에서는 어쨌든 내 그림을 버릴 수 없어서 보관해둔 것이었다.

그러나 수십 년 만에 찾은 그림은 기겁할 정도로 서툴렀다. 흐물흐물하고 서툰 힘없는 선. 가지의 세부적인 부분이나 분기점의 모양도 관찰하지 않았고 붉은 열매의 빛나는 하이라이트조차 뚜렷하지 않았다. 잎이나 열매가 달린 부분도 무시한 모양새였다. 서로 겹쳐진 가지의 깊이도 구분해 그리지 않았고 색도 흐리멍덩해서 정말 허섭한 그림엽서보다도 못했다. 이런 볼품없는 그림을 자랑스럽게 걸어두었으니 아무도 칭찬해주지 않은 게 당연했다는 생각에 아주 부끄러웠다. 하지만 그림의 완성도 여부는 차치하고 그 그림을 액자에 넣어 장식해둔 동안 나는 아주 만족스러웠다. 살풍경한 하얀 벽이 단 두 장의 식물 그림을 담은 액자로 인해 풍성해졌고 덕분에 집다운 느낌이 들었으며, 마음이 차분해지는 부드러운 분위기에 둘러싸여 힐링할 수 있었기 때문이다.

식물을 사랑해서 식물과의 만남을 기념 삼아 초상화를 그리고 하나의 예술작품으로 집 안에 장식한다. 그렇게 집 안에 들여놓은 자연을 보며 위안을 얻는다. 이것이 내가 생각하는 식물화의 존재 의의다.

그림을 그리고 장식해서 얻는 즐거움은 우리 생활을 풍요롭게 한다. 이러한 식물화의 즐거움을 여러분에게도 꼭 알리고 싶다.

아가판서스
백합과 아가판서스속
학명: Agapanthus africanus

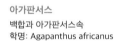

─────────
＊**도코노마** 일본식 방의 상좌(上座)에 바닥을 한 층 높게 만든 곳. 벽에는 족자를 걸고, 바닥에는 꽃이나 장식물을 꾸며놓음. 보통 객실에 꾸민다.

Dusty Miller

백
묘
국
의
잎

흰색 털이 나 있는 실버 그린의 잎이 특징인 국화과의 식물. 잎의 톱니가 깊다.

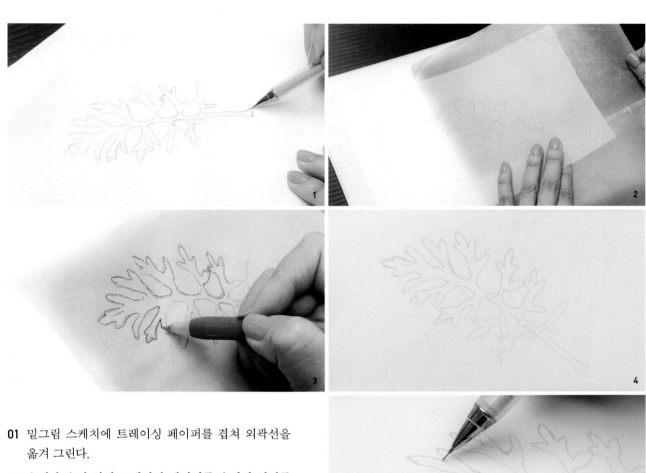

01 밑그림 스케치에 트레이싱 페이퍼를 겹쳐 외곽선을 옮겨 그린다.

02 수채화 용지 위에 트레이싱 페이퍼를 올려서 위치를 잡고 테이프로 고정한 뒤 그 사이에 카본지를 끼워 넣는다.

03 연필선과 구별하기 위해 외곽선을 빨간 펜으로 덧그리고 카본지를 통해 선을 옮겨 그린다.

04 옮겨 그리기 작업이 끝난 대략적인 밑그림 선.

05 한 번 더 확실히 세세한 부분까지 실물 잎을 보면서 선을 정돈한다.

밑그림

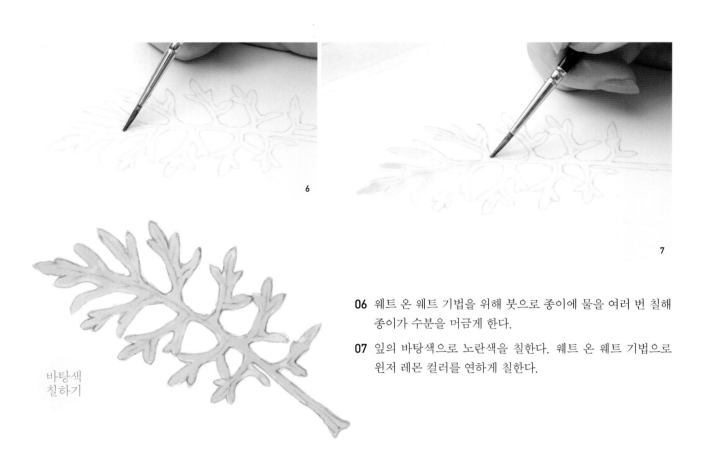

바탕색
칠하기

06 웨트 온 웨트 기법을 위해 붓으로 종이에 물을 여러 번 칠해
종이가 수분을 머금게 한다.

07 잎의 바탕색으로 노란색을 칠한다. 웨트 온 웨트 기법으로
윈저 레몬 컬러를 연하게 칠한다.

· · ·

08/09 노란색이 완전히 말랐다면 다시 붓에 물을 머금은 후 베
이스 컬러인 그린(인디고+뉴 갬부지+퍼머넌트 로즈)을 칠
한다.

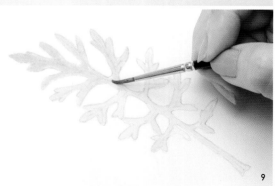

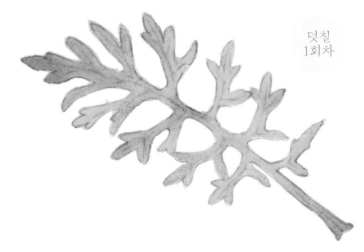

덧칠
1회차

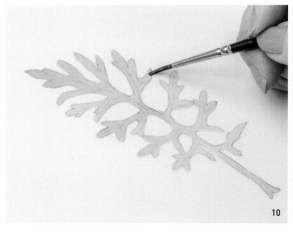

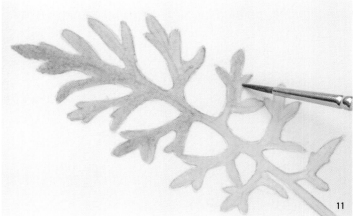

10 첫 번째 덧칠이 말랐으면, 수채화 용지에 물을
칠하고 1회차 덧칠과 같은 색을 덧칠한다.

11 한 번 덧칠할 때마다 잘 말리면서 칠하자. 그러
지 않으면 색이 탁해진다.

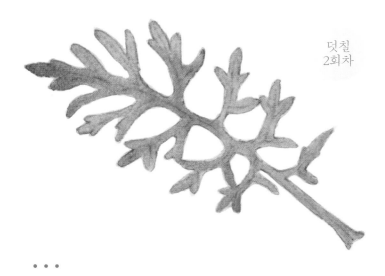

덧칠
2회차

• • •

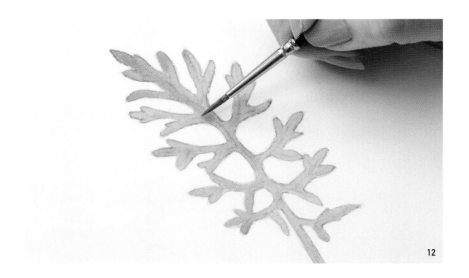

12 주맥의 홈을 그린다.

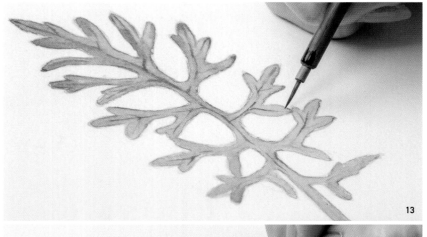

13 측맥의 홈도 신중하게 그린다.

14 더 어두운 부분을 칠하고 입체감을 표현한다. 마지막으로 가장자리를 정리해 완성한다.

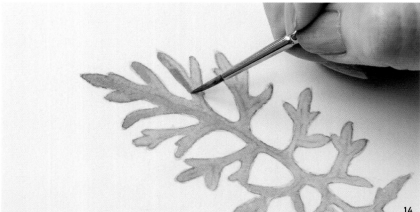

완성

여러 가지 잎

잎의 모양은 다양하다. 특징이 있는 것은 잎 부분만
그리는 연습을 해보자.

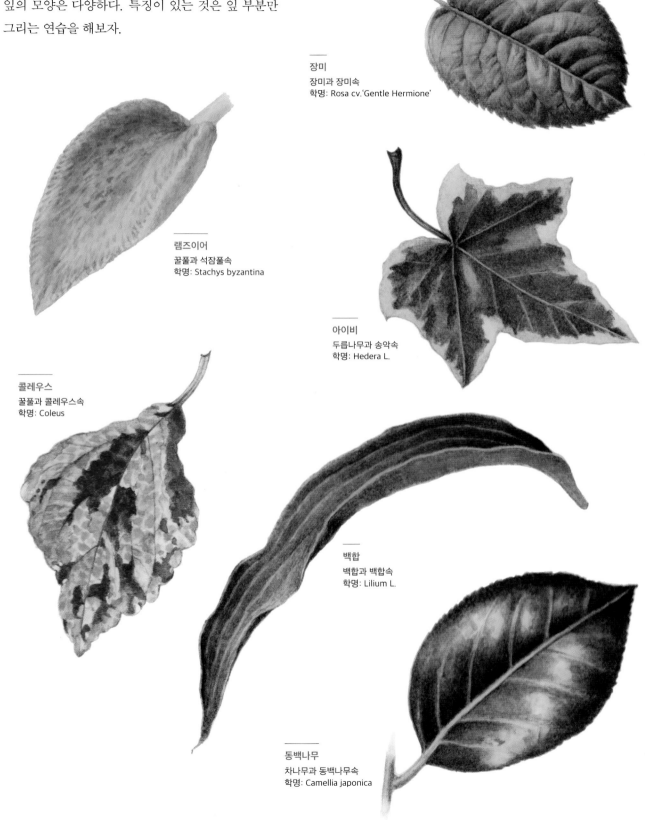

장미
장미과 장미속
학명: Rosa cv.'Gentle Hermione'

램즈이어
꿀풀과 석잠풀속
학명: Stachys byzantina

아이비
두릅나무과 송악속
학명: Hedera L.

콜레우스
꿀풀과 콜레우스속
학명: Coleus

백합
백합과 백합속
학명: Lilium L.

동백나무
차나무과 동백나무속
학명: Camellia japonica

Rose

장미 꽃잎

장미 꽃잎을 한 장만 살짝 떼서 그려보자. 맥이 있고 물결처럼
굴곡이 있는 미묘한 꽃의 모양을 그대로 그리는 연습이다.

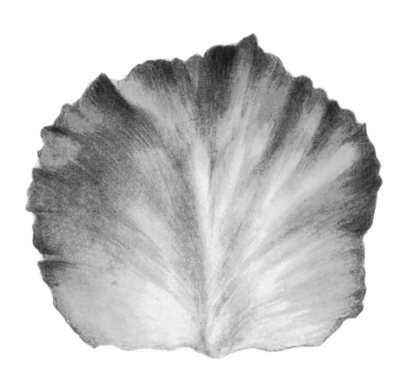

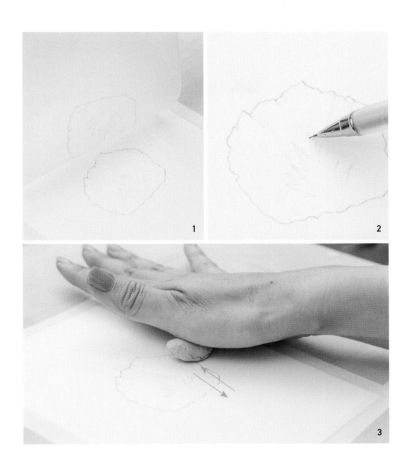

01 디바이더를 사용해 꽃잎의 크기를 종이에 그대로 옮기고 스케치한 밑그림을 103쪽에서 설명한 방법으로 옮겨 그린다.

02 오렌지색인 부분과 그렇지 않은 부분의 경계는 살짝 표시해둔다.

03 퍼티 지우개를 봉 모양으로 만들어서 손바닥으로 굴리면서 너무 진한 연필선을 살짝 보일 정도까지 지운다.

밑그림

・ ・ ・

04 웨트 온 웨트 기법을 이용할 것이므로 먼저 물을 바른다.

05 우선 연한 노란색으로 바탕을 칠한다. 윈저 레몬 혹은 윈저 옐로우도 괜찮다.

바탕색으로 윈저 레몬을, 그다음 덧칠부터는 윈저 오렌지를 칠한다.

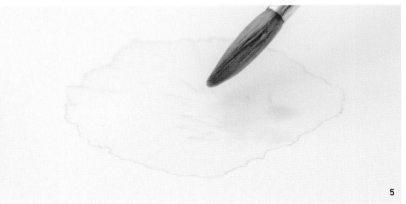

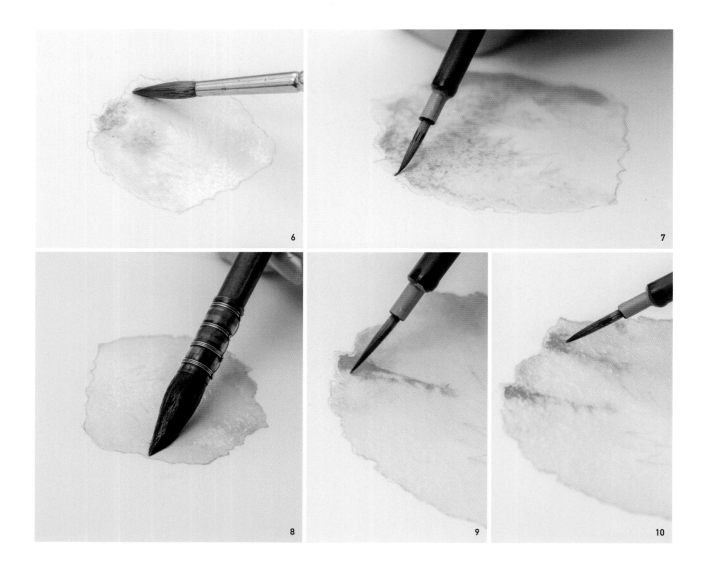

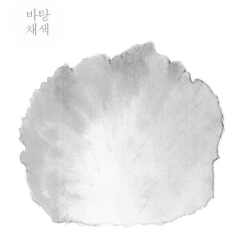

바탕
채색

06 완전히 말랐으면 다시 물을 칠하고 그 다음 윈저 오렌지를 칠한다. 가
장자리부터 물감을 얹듯이 채색한다.

07 더 가느다란 붓을 사용해 빠르게 가장자리를 정돈한다.

08 가볍게 물을 머금은 붓으로 오렌지와 옐로우의 경계 부분을 풀어준
다.

09 물에 젖어 있을 때 윈저 오렌지를 굴곡이 있어서 진하게 보이는 부분
에 올려준다.

10 물감을 번지게 하는 방법으로 작은 점을 연달아 찍듯이 채색하는 것
이 포인트다.

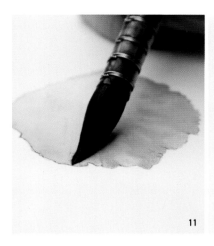 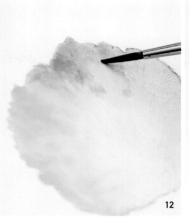 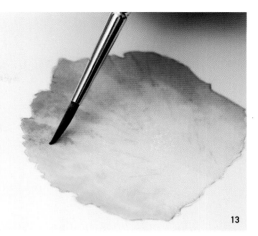

11 색을 풀어주고 싶은 곳을 수분을 머금은 워터 브러시로 대강 풀어준다.

12 색을 연하게 하고 싶은 부분은 수분을 머금은 붓으로 가볍게 문질러서 물감을 닦아낸다.

13 마르면 반복해 채색한다. 귀찮더라도 꼭 물을 적신 후에 물감을 올려야 붓자국 없이 깨끗하게 물감을 풀어줄 수 있다.

꽃잎
주름
1회차

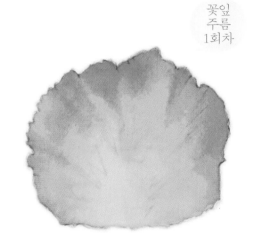

· · ·

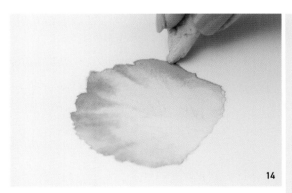 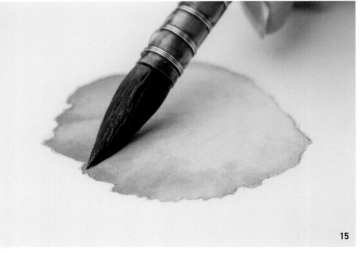

14 밑그림의 연필 선은 이쯤에서 지운다.

15 다 말랐으면 다시 물을 칠한다.

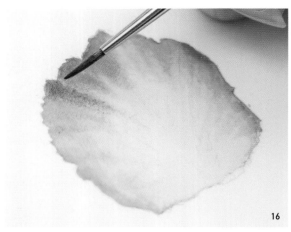

16 퀴나크리돈 레드를 진하게 표현하고 싶은 부분에 칠
한다. 처음은 연한 색부터 칠하고 점차 진한 색으로
옮겨간다.

· · ·

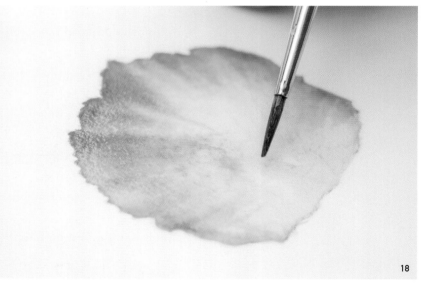

17 음영을 넣기 전에 먼저 물을 다시 칠한다.

18 어두운 부분의 색은 보색을 섞어서 만든다. 채도가 낮아서 지저분해 보이지만,
중요한 색이다. 여기서는 윈저 레드+윈저 블루를 섞어 만든다. 실물의 음영을
잘 살펴보고 그림자 색을 만들어 색칠한다.

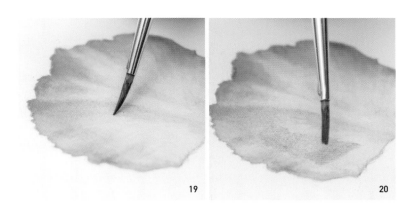

19

20

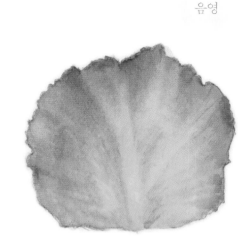

음영

19 음영색은 처음에 넓은 부분부터 칠한다. 가장자리를 조심스럽게 풀어주면서 점점 안쪽으로 칠한다.

20 점점 세세한 부분을 채색한다. 마른 뒤에 다시 채색을 반복하여 꽃잎의 입체감을 표현한다.

• • •

21/22 베이스 컬러를 칠해 바탕 준비가 끝났으므로 더 진한 색을 올려준다. 같은 작업을 반복하게 되지만 퀴나크리돈 레드를 조금씩 덧칠해 진하게 만든다.

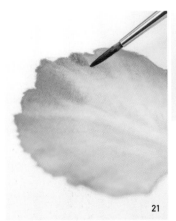

21

덮어 칠해버린 하이라이트는 멜라민 스펀지로 닦아내기 수정을 할 수 있다. 멜라민 스펀지로 지운 후에는 덧칠을 할 수 없으니 주의하자.

진한 색
+수정

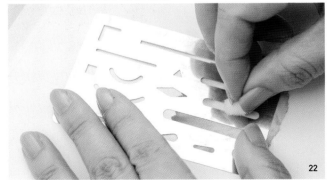

22

진한 음영색은 윈저 레드에 윈저 블루를 섞어서 만든다.

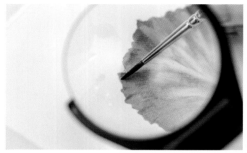

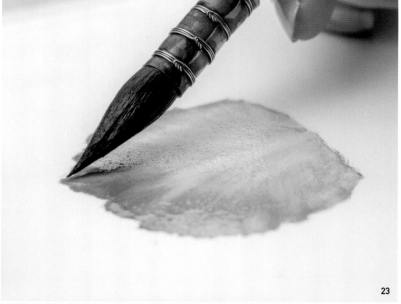

23

완성 전에 가장자리를 깔끔하게 정돈한다. 섬세하게 확대경으로 확인하면서 정리하자.

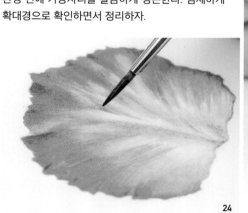

24

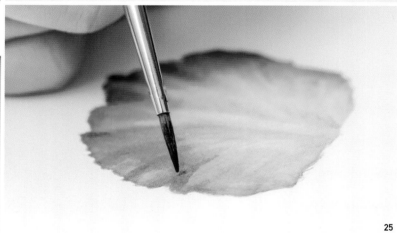

25

23 굴곡져 움푹 들어간 꽃잎 끝부분은 진한 음영색을 사용한다.

24 마지막은 붓 속 수분을 적게 해서 마른 붓질을 하듯이 색을 칠한다.

25 마무리로 세세한 꽃잎맥을 그린다. 꽃잎 아래쪽 중심부로 모으듯이 붓질을 한다.

완성

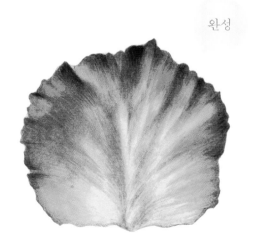

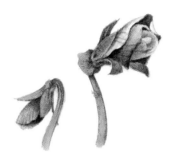

Tufted pansy

팬지
제비꽃과 제비꽃속
학명: Viola × wittrochiana

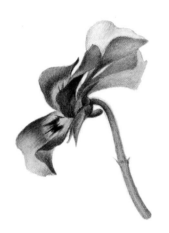
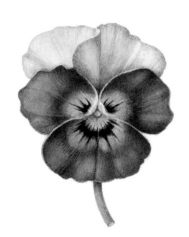
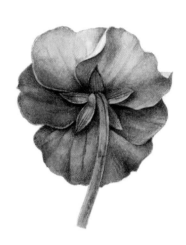

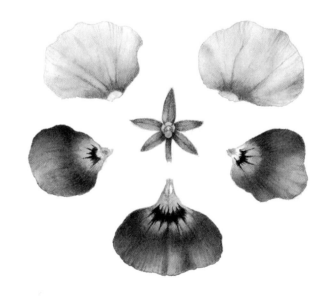

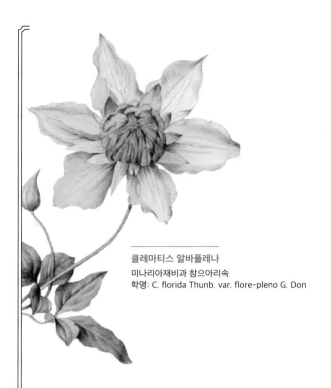

클레마티스 알바플레나
미나리아재비과 참으아리속
학명: C. florida Thunb. var. flore-pleno G. Don

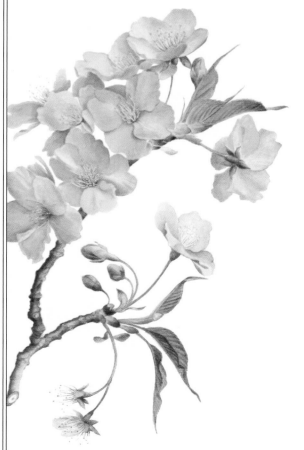

가와즈 벚꽃
장미과 벚꽃속
학명: Plums lannesiana cv.'Kawazu-Zakura'

세밀화와 보타니컬 아트

보타니컬 아트는 그냥 예쁘고 상세하게 그린 꽃 그림이라고 생각하기 쉽다. 그렇지만 보타니컬 아트에는 꽃 그림과 달리 과학적인 요소가 포함되어 있어야 한다. 예를 들어 어떤 꽃을 그리든 그 꽃의 일생을 생각한다. '이 꽃은 어디서 와서 어디로 갈까?' 같은 생각이다.

동물과 달리 움직이지 못하는 식물이 어떻게 그 지면에 싹을 틔워 꽃과 열매를 맺게 되었을까? 어떻게 씨앗을 옮겨서 발아했을까? 다른 개체의 뿌리나 알뿌리에서 뻗어나간 것일까? 어떤 싹과 잎이 달린 줄기를 뻗어 꽃봉오리를 맺는 걸까? 어떻게 개화하고 어떤 방법으로 꽃가루를 옮겨서 수분하는 걸까? 수분 후에는 어떻게 되고 어떤 씨앗이 생기는 걸까? 이런 것들을 생각하면서 그림을 그릴 때는, 식물이 환경에 대응해 살아남기 위한 필연성이 반드시 존재한다는 것을 상기하게 된다. 그런 생각이 모양이나 색의 형태가 되어 우리의 눈에 들어온다.

왜 꽃은 접시 안테나 같은 모양인 걸까? 왜 이파리는 반으로 접힌 모양일까? 왜 곤충의 무게를 계산해서 꽃가루가 붙는 걸까? 왜 특정 곤충만이 꿀을 빨아들이는 구조일까? 왜 가시는 아래를 향하는 걸까? 왜 꽃가루는 노란색일까? 뿌리는 어떻게 물을 흡수하는 걸까? 등, 식물은 자연환경에 대응하는 사이에 이런 모양이 되었다는 사실을 알 수 있다. 이것은 이미 과학이다.

그러므로 우리 보타니컬 아티스트는 과학적 탐구심을 가져야 한다. 식물은 말을 하지 않기 때문에 탐구심이 없다면 식물의 노력이나 최종 형상의 이유를 찾을 수 없다. 즉, 무엇을 그리고 있는지 모르면서 그리는 지경에 이르게 된다.

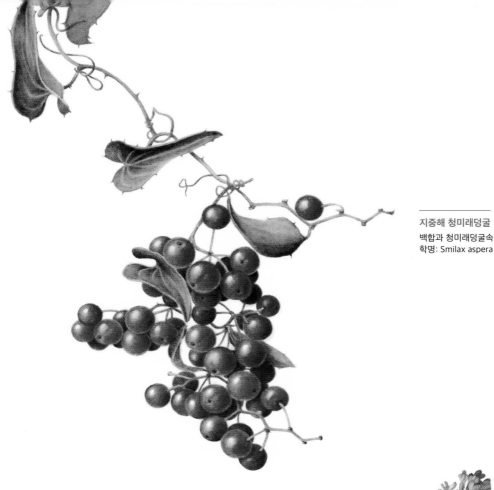

지중해 청미래덩굴
백합과 청미래덩굴속
학명: Smilax aspera

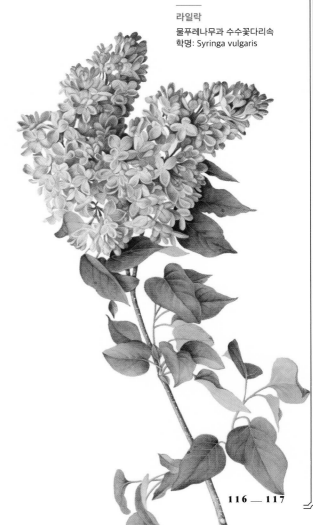

라일락
물푸레나무과 수수꽃다리속
학명: Syringa vulgaris

거창하게 이야기하면 식물의 독자적인 기능과 발달의 결정체인 이 아름다운 자태를 마치 초상화 그리듯이 그려서 꽃의 생각을 표현해야만 한다. 그러므로 필연적으로 그림이 세밀해진다. 식물마다 다른 발달 과정을 거쳤기에 이런 모양이 되었다는 것, 즉 개성을 그리는 것이다. 가시 하나하나의 존재와 모양에도 이유가 있다. 예술의 극치라고 할 수 있는 자연이 만든 식물이라는 조형물에 빛을 비추어 예술로 만들어야 한다. 우리 보타니컬 아티스트는 과학 예술과 함께 일하는 무대감독인 것이다.

사람마다 이름이 있듯이 식물에도 학명이 있다. 학명은 전 세계 공통으로 라틴어를 사용하며, 식물의 특징을 나타내는 단어를 포함하고 있다. 우리는 미세한 특징도 놓치지 말고 식물의 모습을 보이는 대로 세밀하게 그리는 초상화가가 되어야 한다.

Strawberry

딸기

장미과인 딸기는 꽃받침 부분이 붉어져 식용으로 쓰인다. 사실 우리가 먹는 딸기는 이 꽃받침에 붙어 있는 씨앗 같은 알맹이며 이를 제대로 그리는 것이 포인트다.

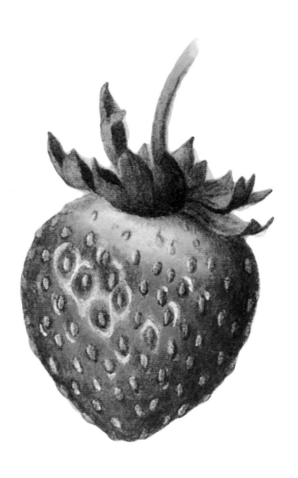

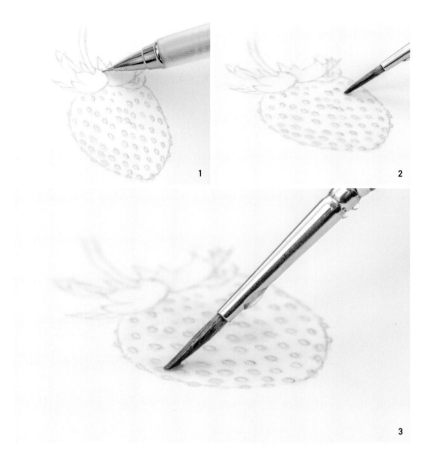

01 디바이더를 사용해 열매의 폭과 높이, 자루의 길이 등을 측정하여 종이에 옮긴다.

02 밑그림이 완성되었으면 웨트 온 웨트 기법을 위해서 종이에 꼼꼼하게 물을 칠한다.

03 웨트 온 웨트 기법으로 잎을 포함한 밑그림 전체에 윈저 옐로우를 연하게 칠한다(웨트 온 웨트 기법은 75쪽을 참고).

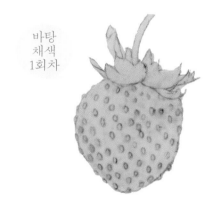

바탕
채색
1회차

· · ·

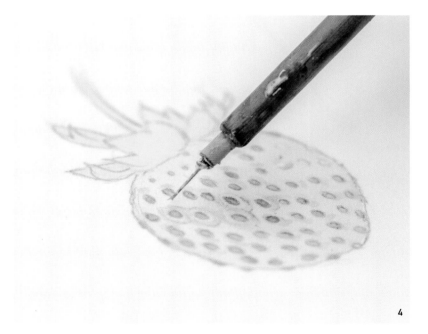

04 윈저 옐로우가 완전히 말랐으면, 빛이 닿아서 하얗게 보이는 하이라이트 부분과 표면의 알맹이(식물학 관점에서는 이것이 열매)에 마스킹 잉크를 칠하고 말린다(마스킹 잉크의 사용방법은 82쪽 참고).

마스킹

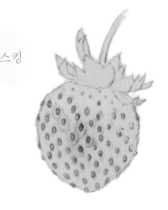

05 마스킹 잉크가 확실히 마른 후 다시 웨트 온 웨트 기법을 위해 물을 칠한다.

06 딸기 열매의 붉은 부분에만 바탕색으로 인디안 옐로우를 칠한다.

07 꼭지 주변은 칠하지 않으므로 처음에 물을 칠할 때도 이 부분은 칠하지 않고 남겨둔다.

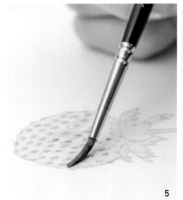

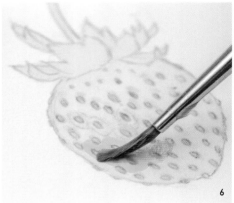

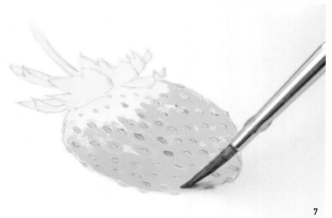

바탕
채색
2회차

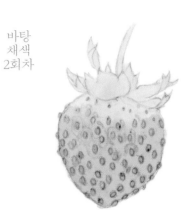

· · ·

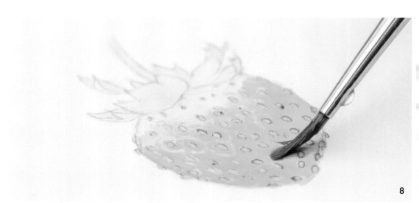

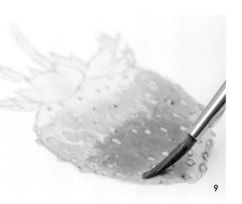

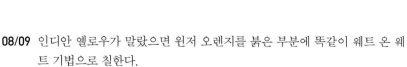

08/09 인디안 옐로우가 말랐으면 윈저 오렌지를 붉은 부분에 똑같이 웨트 온 웨트 기법으로 칠한다.

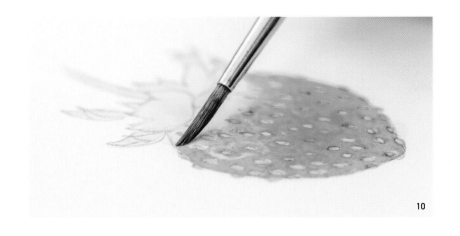

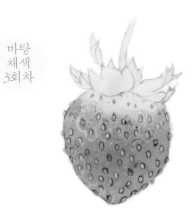

바탕
채색
3회차

10 인디안 옐로우를 칠할 때와 마찬가지로 꼭지 주변은 칠하지 않고 남겨둔다.

• • •

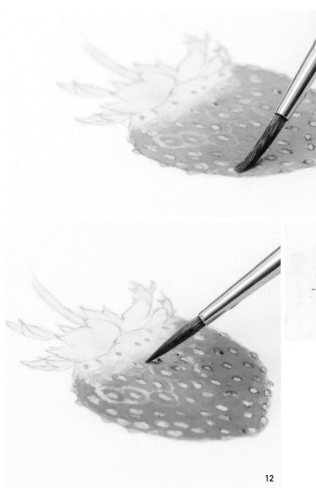

음영 채색
+덧칠
1회차

11/12 같은 방법으로 퀴나크리돈 레드를 칠한다. 빛이 닿는 부분과 덜 익어 색이 붉게 변하지 않은 부분은 아래에 칠한 윈저 오렌지가 투명하게 보이는 느낌을 내야 하므로 약간 연하게 칠하도록 하자.

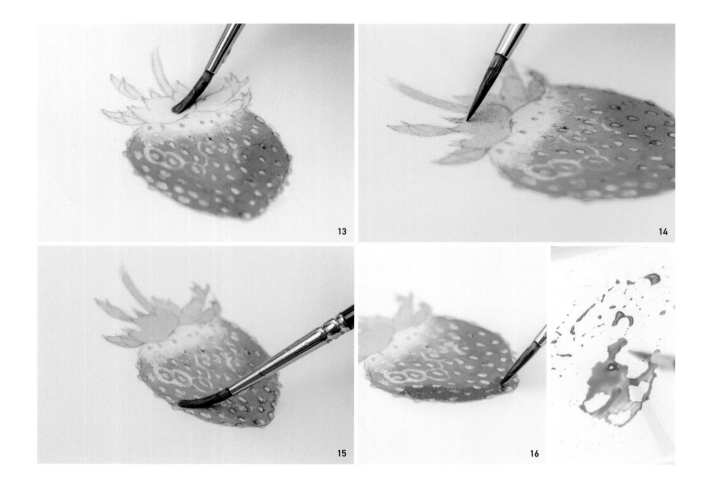

13 딸기 꼭지 부분도 웨트 온 웨트 기법으로 칠한다.

14 프러시안 블루+뉴 갬부지+퀴나크리돈 레드를 섞어
서 만든 녹색을 종이가 젖어 있을 때 칠한다.

15 마찬가지로 먼저 웨트 온 웨트 기법을 위해 물을 칠
한다.

16 진한 붉은색으로 보이는 부분은 알리자린 크림슨을
칠한다. 산뜻한 빨강으로 보이는 부분에는 칠하지 말
고 조금 진하게 보이는 부분에 칠한다.

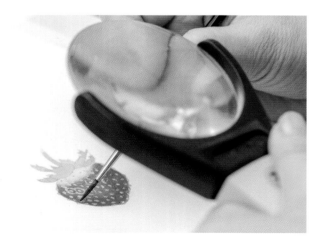

섬세한 작업이므로 확대경을 한 손에 들고 렌즈를 들여다보면서 채색한다.

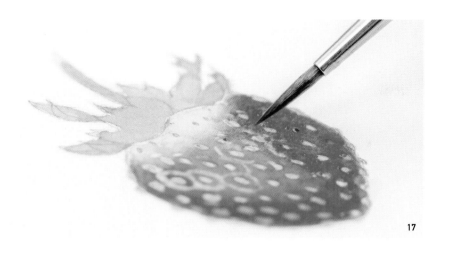

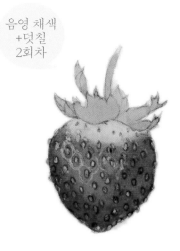

음영 채색
+덧칠
2회차

17 딸기의 구체를 생각하면서 중심의 밝은 부분을 피하듯이 주변부터 채색한다.

• • •

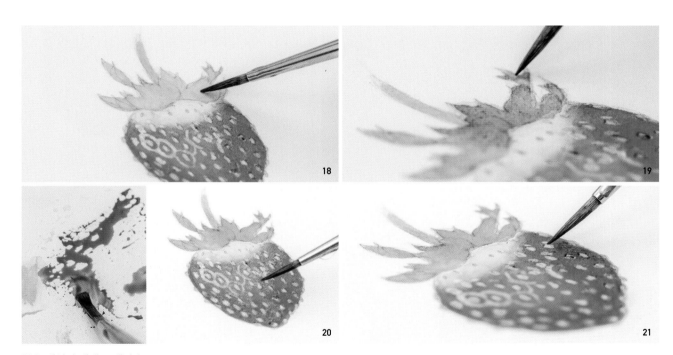

붉은 계열의 색에 보색인 녹색 계열을 섞으면 어두운 색이 된다.

18 우선 물을 칠하고 꼭지 부분에 한 번 더 색을 덧칠한다.

19 음영을 생각하면서 진한 부분에 녹색을 덧칠한다(프러시안 블루+뉴 갬부지+퀴나크리돈 레드).

20 잊지 말고 먼저 물을 칠한다.

21 알리자린 크림슨에 윈저 그린을 조금 섞어서 진한 빨강을 만들어 음영 부분에 칠한다.

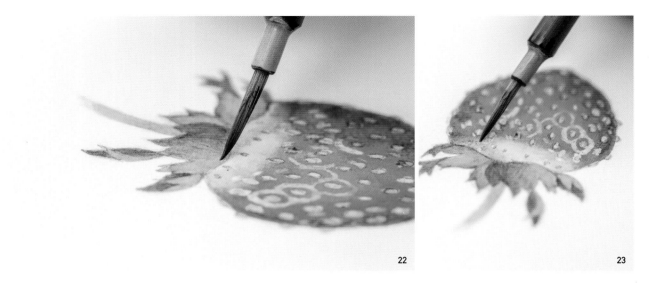

22 꼭지의 녹색에 부분적으로 진한 색을 덧칠해 음영을 만든다.

23 꼭지의 아래에 생긴 그림자 부분을 웨트 온 웨트 기법으로 풀어주듯이 칠한다.

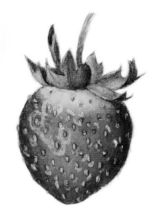

꼭지
+음영

· · ·

마스킹
떼어내기

24 딸기 열매의 빨간색 그림자까지 칠하고 말린 후에 마스킹 잉크를 러버 클리너로
문질러 떼어낸다.

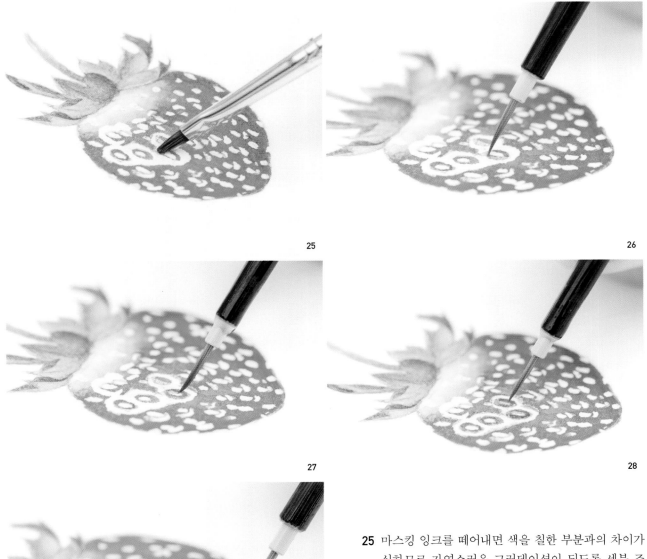

25

26

27

28

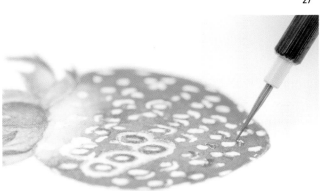

29

25 마스킹 잉크를 떼어내면 색을 칠한 부분과의 차이가 심하므로 자연스러운 그러데이션이 되도록 세부 조정을 한다. 우선 물을 적신 약간 단단한 붓으로 문질러 하얀 가장자리를 풀어준다.

26 마스킹으로 하얗게 남은 씨앗 주위의 빨간 과육 부분에 물감을 올린다.

27 씨앗 하나하나를 연한 녹색(옐로 오커+윈저 블루)으로 칠한다.

28 마찬가지로 씨앗 하나하나마다 우측에 그림자를 만든다.

29 의도치 않게 생긴 하얀 부분은 알리자린 크림슨으로 빈틈없이 칠한다.

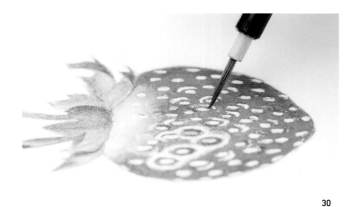

불투명 수채화 물감 흰색과 일본화용 호분

30

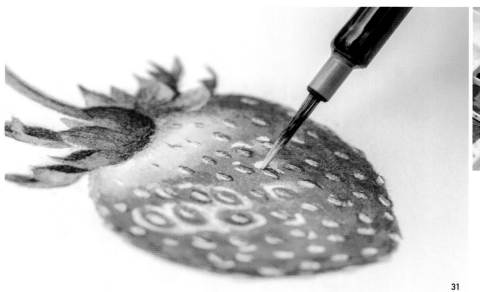

31

30 씨앗 하나하나마다 수정과 음영 넣기를 반복한다.

31 흰색이 필요한 부분에는 호분이나 불투명 수채화용 흰색 물감을 살짝 칠해준다.

완성

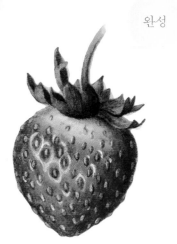

여러 가지 과일

가까운 슈퍼마켓에서 구입한 과일은 좋은 그림 소재다. 과일을 따서 가지나 잎이 달
린 채로 그리는 것도 추천한다.

Pear

서양배
장미과 배나무속
학명: Pyrus communies L. 'Red Bartlett'

Apple

—

사과
장미과 사과나무속
학명: Malus pumila

Dragon fruit

—

용과
선인장과 힐로케레우스속
학명: Hirocereus undatus

Grape

포도

포도과 포도속
학명: Vitis spp

포도
포도과 포도속
학명: Vitis spp

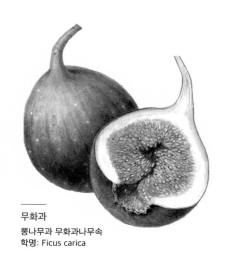

무화과
뽕나무과 무화과나무속
학명: Ficus carica

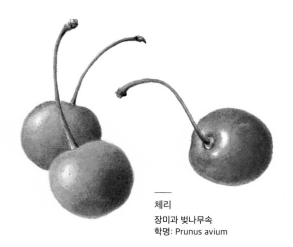

체리
장미과 벚나무속
학명: Prunus avium

보타니컬 아트 Q & A

Q1 오래된 물감은 사용할 수 있는가?

|A| 기본적으로는 사용할 수 있다. 다만 보존 상태가 좋지 못해 곰팡이가 슬었거나 변질되었다면 쓸 수 없다.

Q2 물감 브랜드와 상관없이 섞어도 되는가?

|A| 섞을 수 있지만 브랜드마다 입자의 섬세함이나 번지는 정도, 내구성에 미세한 차이가 있으므로 섞었을 때 얼룩이 생긴다는 느낌이 드는 경우도 있다.

Q3 하이라이트에 흰색 물감을 사용해도 되는가?

|A| 사용할 수 있지만, 흰색 물감을 고를 필요가 있을까? 오히려 아래에 깔린 색을 덮는 불투명한 과슈*를 추천한다. 나는 호분을 사용한다. 또 위에 칠한 흰색은 어떻게 해도 부자연스럽다. 최대한 흰색 물감을 사용하지 말고 흰색으로 남겨두는 편이 아름답게 완성할 수 있다.

 ***과슈** 수용성 아라비아고무를 섞은 불투명한 수채 물감.

Q4 상한 붓은 복구할 수 있는가?

|A| 한쪽으로 휘어버린 붓은 수증기를 쪼이면 원래대로 돌아온다. 동물의 털로 만든 붓은 사람의 머리카락과 마찬가지로 트리트먼트를 하면 매끄러워진다. 세제는 사용하면 안 된다.

Q5 작품은 어떻게 보존해야 하는가?

|A| 비닐봉지에 넣거나 하지 말고 통기성이 좋고 습기가 적은 곳에 보관한다. 중성지로 싸서 전용 상자 안에 눕혀서 보존하는 것이 좋다.

Q6 얼마나 자세하게 그려야 하나?

|A| 식물학적으로 필요한 정보는 세밀하게 그릴 필요가 있지만, 면적이 넓어서 힘들 때는 가장 눈에 띄는 부분을 살려 가운데에 그리고, 눈에 띄지 않는 부분이나 동일한 모양이 반복되는 부분은 편하게 그리자.

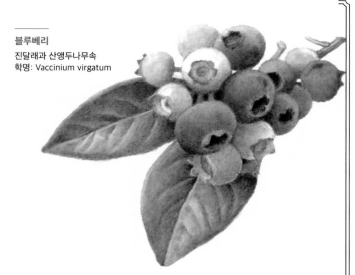

블루베리
진달래과 산앵두나무속
학명: Vaccinium virgatum

Q7 잎의 잎맥을 남겨두고 칠하는 것이 귀찮은데 마스킹 용액을 사용하면 안 되나?

| A | 해보면 알겠지만, 마스킹 용액으로는 세밀한 선을 생각만큼 잘 그리기 힘들고 오히려 부자연스러워진다. 귀찮더라도 남겨두고 그리는 편이 좋다.

Q8 밑그림 순서를 생략하면 안 되는가?

| A | 직접 수채화 용지에 그리면 그리거나 지우거나 하면서 종이가 거칠어져 물감을 칠하기가 어려워지고 위치도 수정할 수 없다. 가능하면 다른 종이에 밑그림을 그리는 편이 좋다. 다만 너무 복잡하지 않은 것들이라면 시간을 단축할 수 있으니 괜찮을 듯하다.

Q9 사진을 찍어서 그것을 보고 그려도 되는가?

| A | 식물은 변화하므로 단기간에 변화하는 것은 오히려 사진을 찍어두는 게 좋다. 다만 사진만 가지고 그림을 그리면 관찰은 할 수 없다. 실제 식물을 눈앞에서 세세하게 관찰하면서 그리는 것이 기본이다.

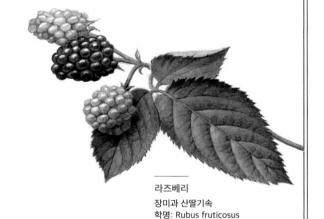

라즈베리
장미과 산딸기속
학명: Rubus fruticosus

Q10 그리고 싶은 식물이 금방 시들어버렸다. 오래 보존하려면 어떻게 해야 하는가?

| A | 그림을 그리지 않을 때는 냉장고에 보관하면 오래간다. 자른 꽃가지보다 화분에 심어 놓은 것이 그리기 쉽다.

Q11 실수한 부분을 지울 수 있는가?

| A | 작게 비어져 나온 부분은 나일론 붓으로 걷어낼 수 있다. 넓은 부분은 멜라민 스펀지로 지울 수 있지만, 물감을 걷어낸 부분은 종이가 거칠어지고 아교반수*도 떨어지기 때문에 종이를 고르게 하는 작업부터 다시 한다(74쪽 참고).

＊**아교반수** 명반을 녹인 물에 아교액을 섞은 것. 동양화에서 종이와 천에 그림을 그릴 때 표면에 칠해 흡수성을 약하게 한다.

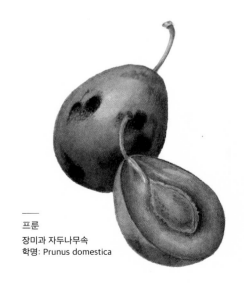

프룬
장미과 자두나무속
학명: Prunus domestica

Rose Scepter'd Isle

장미 셉터드 아일

중형 잉글리시 로즈. 소프트 핑크색의 컵 모양으로 피는 꽃은 개화가 진행되면 중심의 꽃술이 보이기 시작한다. 잎은 톱니가 있고 끝으로 갈수록 좁아지는 타원형이다. 줄기에 핑크색 가시가 많다.

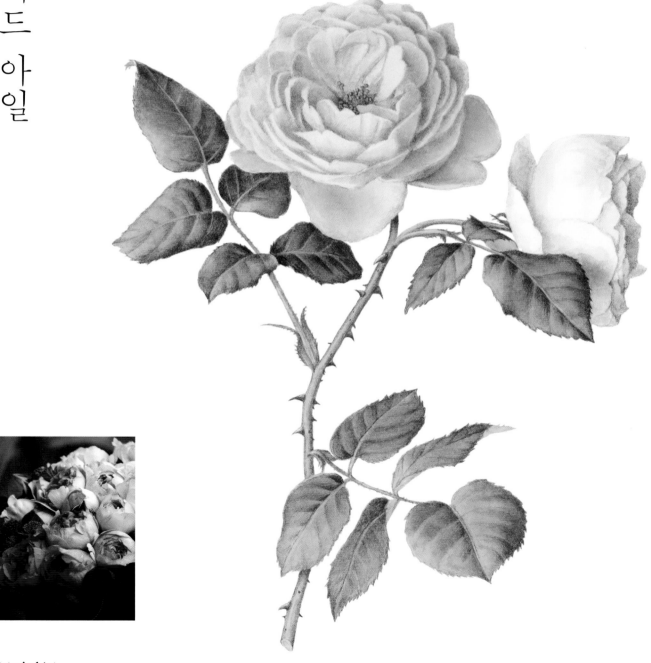

01 디바이더로 측정하면서 밑그림을 그리고 트레이싱
 해서 수채화 용지에 옮겨 그린다.

02 옅은 핑크색으로 채색해야 하므로 밑그림 선은 겨우
 보일 정도로 퍼티 지우개로 지운다.

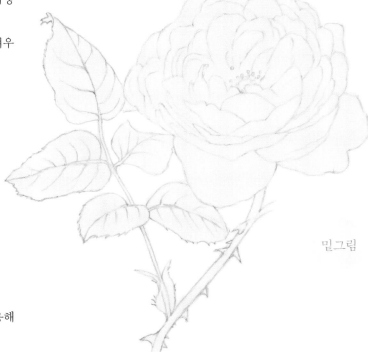

밑그림

• • •

03 먼저 꽃술에 마스킹 작업을 해놓는다. 철펜을 사용해
 둥근 점을 찍는다.

04 중심은 약간 넓게 마스킹 액을 바른다.

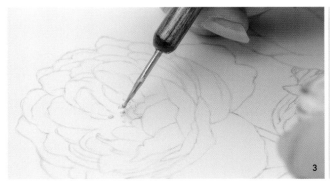

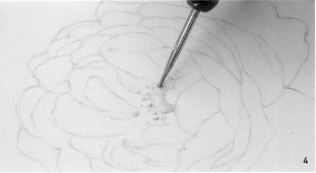

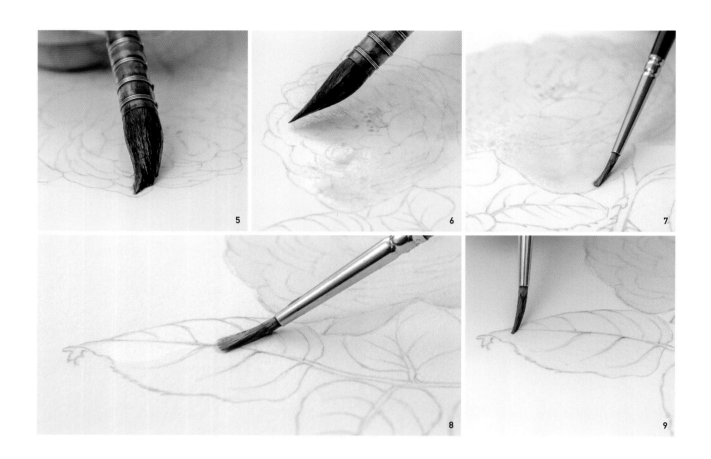

05 마스킹 액이 말랐으면 웨트 온 웨트 기법
 을 위해 물을 꼼꼼하게 여러 번 칠한다.

06 퀴나크리돈 레드를 연하게 풀어 바탕색
 으로 칠한다.

07 가장자리 쪽은 가는 붓으로 세심하게
 색을 칠한다. 마르기 전에 빠르게 작업
 한다.

08 잎은 먼저 노란 바탕색을 칠하기 위해
 물을 칠해 종이를 적신다.

09 바탕색으로 윈저 옐로우를 칠한다.

바탕색
칠하기

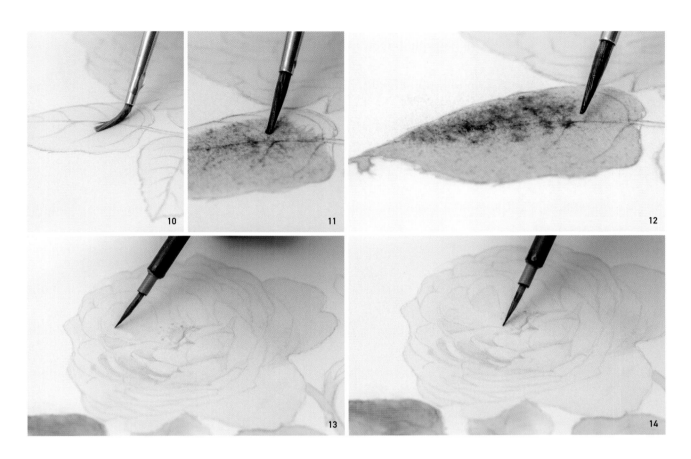

10 바탕이 말랐으면 물을 칠해 적신다.

11 초록 바탕이 되는 색을 웨트 온 웨트 기
법으로 칠한다.

12 색은 프러시안 블루+뉴 갬부지+퀴나크
리돈 레드를 혼합하여 만든 녹색이다.
너무 연할 때는 같은 색을 반복해서 웨
트 온 웨트 기법으로 칠한다. 또 부분적
으로 진한 색을 칠하면 잎에 입체감을
줄 수 있다.

13 꽃잎의 밝은 부분은 처음에 바탕으로
칠한 핑크색을 그대로 살리고 꽃잎 틈
새는 어두운 색으로 칠한다.

14 꽃잎 사이의 색은 퀴나크리돈 레드+윈
저 블루를 섞어서 만든다.

음영
채색
1회차

음영
채색
2회차

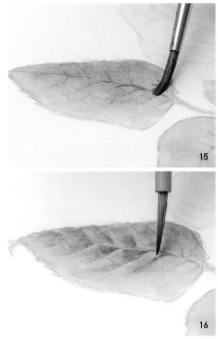

15 측맥 사이의 음영을 풀어서 칠하기 위
해서 미리 물을 바른다.

16 바탕색이 말랐으면 다음에 주맥과 측
맥을 칠하지 않고 남겨두는 형태로 측
맥 사이의 칸을 진하게 칠한다.

. . .

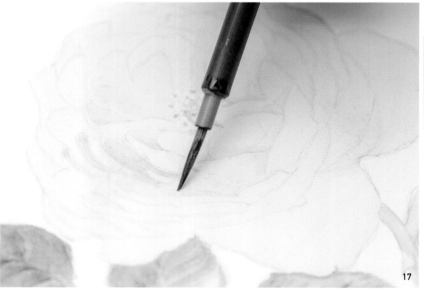

17 꽃잎 한 장 한 장 사이를 신중하
게 여러 번 칠한다.

18 꽃송이의 오른쪽과 아래쪽 꽃잎
은 그림자 때문에 색이 어둡다.
퀴나크리돈 레드+윈저 블루를
웨트 온 웨트 기법으로 번지게
칠한다.

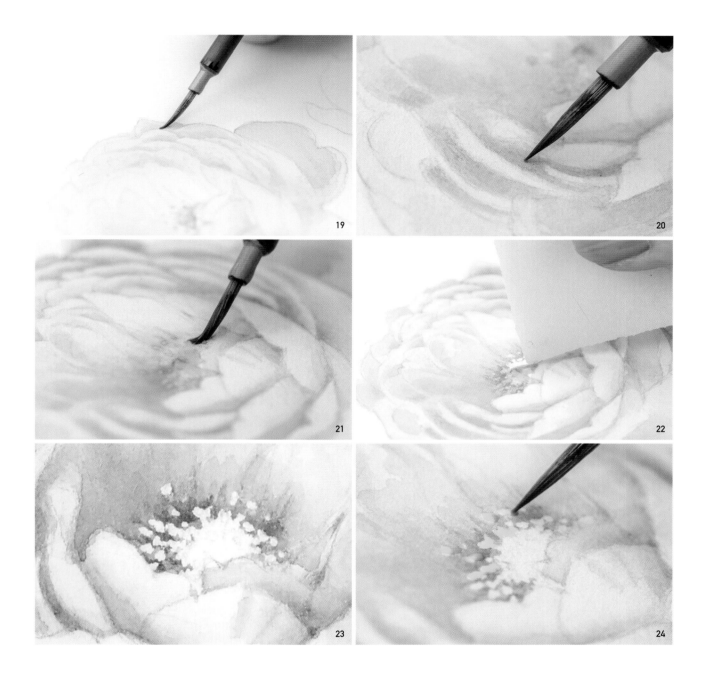

19 깨끗하게 칠하려면 자잘한 부분에도 미리 물을 칠해서 적셔두자.

20 말린 후 덧칠하기를 반복해서 점점 음영을 진하게 넣는다.

21 마스킹 액을 떼기 전에 주변의 색을 잘 칠해둔다.

22 꽃술 주변을 다 칠했다면 마스킹 액을 러버 클리너로 문질러 떼어낸다.

23 백지가 나타났다.

24 윈저 옐로우로 수술의 꽃가루를 칠한다.

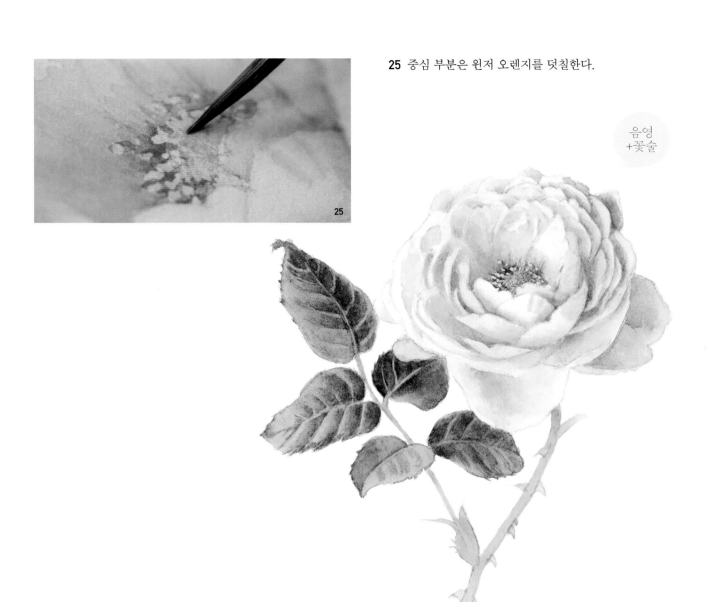

25 중심 부분은 윈저 오렌지를 덧칠한다.

음영
+꽃술

26 꽃밥과 암술대에도 음영을 넣는다. 색은 윈저 옐로우
+윈저 바이올렛을 사용한다.

27 꽃잎 가장자리는 깨끗하게 정돈해 꽃잎이 확실히 보
이게 하자.

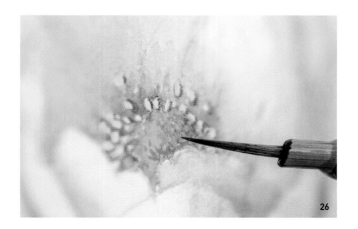

28 잎의 음영을 덧칠하고 마지막으로 잎의 톱니까지 정성스럽게 그린다.

29 가시는 줄기에 달라붙은 것처럼 돋아 있으며 위쪽에 빛이 닿아서 아래쪽은 그림 자가 진다. 밝은 부분은 칠하지 말고 남겨두고 아래 부분을 퀴나크리돈 레드로 칠한다.

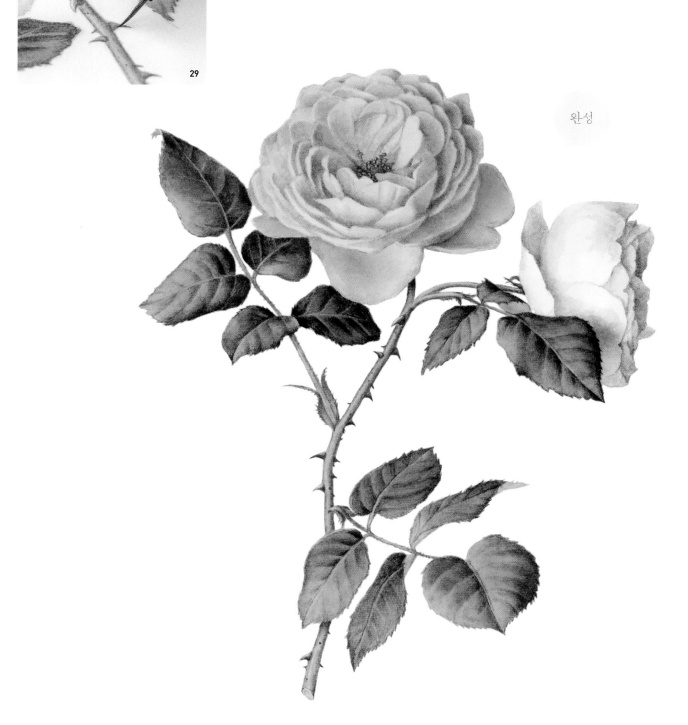

완성

여러 종류의 장미

보타니컬 아트를 시작했다면 누구나 그리고 싶은 것이 장미다.
꽃집에는 다양한 품종의 장미가 늘어서 있다.
또 스스로 장미를 키워서 그리는 것도 즐거움의 하나다.

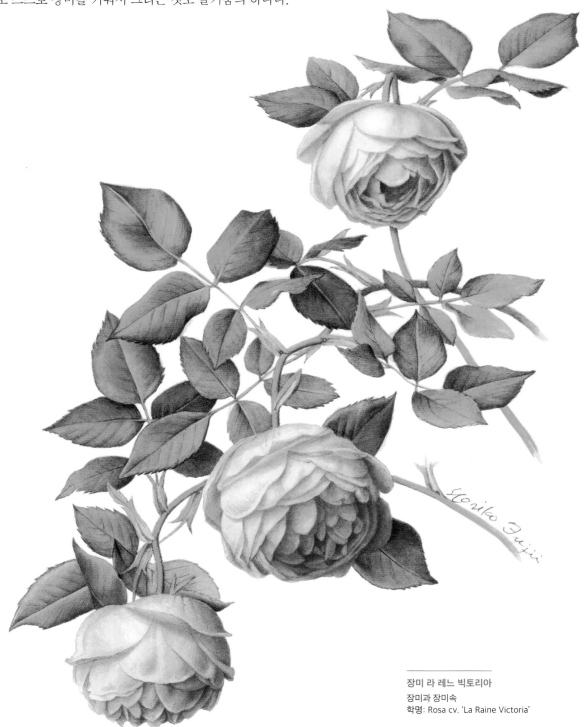

장미 라 레느 빅토리아
장미과 장미속
학명: Rosa cv. 'La Raine Victoria'

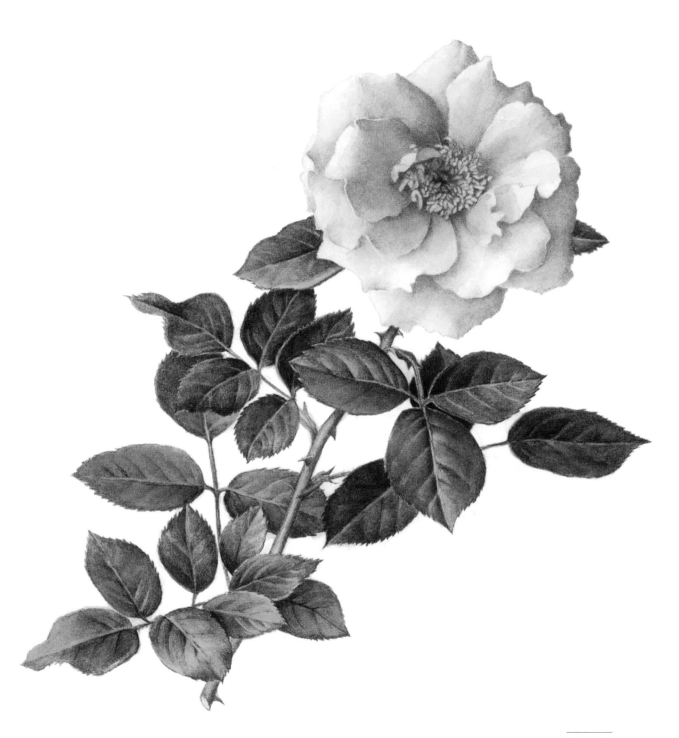

장미 줄리아
장미과 장미속
학명: Rosa cv. 'Julia'

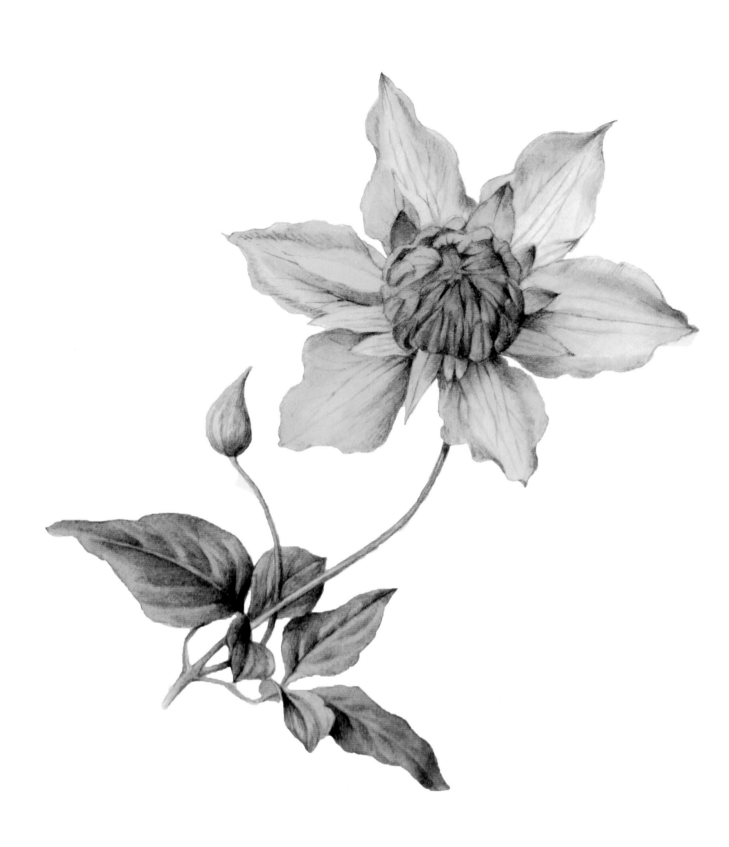

④ 장식하기를 즐기자

Botanical art that can be enjoyed on your own

생활에
예술을 장식하다

나는 10년 남짓 미국과 프랑스에서 해외 생활을 했다. 옛날부터 유럽 스타일을 좋아
했고 어느 나라에서나 인테리어에 관심이 아주 많았다. 미국과 유럽은 일본과 달리
집이 크고 천장이 높고 창문이 세로로 길었다. 몰딩이라는 가늘고 긴 장식용 액자 같
은 판이 문틀이나 창문틀, 천장이나 마루의 경계에 박혀 있어서 모든 것이 액자처럼
보였다. 창밖의 경치를 보면 마치 액자 속 그림 같았다.

그리고 어느 집이나 큰 벽면은 많은 그림으로 장식되어 있었다. 벽이라는 것이 이처
럼 그림을 장식하는 중요한 역할을 한다는 것을 다시 한 번 느꼈고 감동했다. 벽은
예술을 충분히 즐기기 위해 있는 것이다.

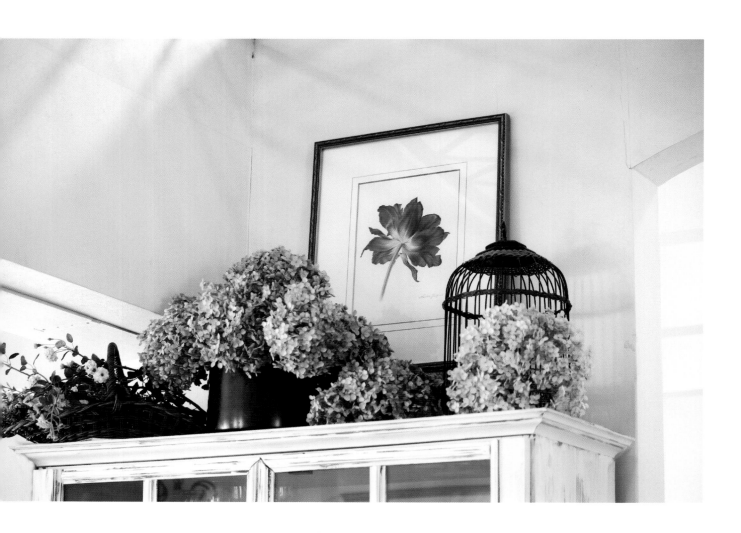

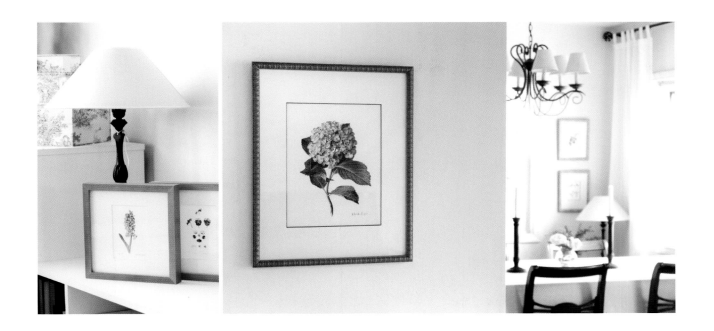

나도 무언가 장식하고 싶다고 생각했을 때, 특정 예술가가 그린 작품보다는 자연이나 흑백 사진을 집 안에 장식하고 싶었다. 처음에는 양치식물을 책갈피에 끼워 말려서 액자에 넣거나, 나무 열매나 씨앗을 오브제로 삼아 액자로 장식했다. 물론 내가 찍은 사진도 액자에 끼워두었다. 액자로 벽을 채우자 집 안이 마치 예술로 가득한 미술관 같아서 일상생활로 흐트러진 부분들이 적당히 정돈된 듯한 느낌이 들었다. 그러나 식물의 말린 잎으로 만든 액자는 오래 보존할 수 있는 것은 아니라서 점점 상태가 나빠졌다. 그래서 스스로 그림을 그려야겠다고 생각했다. 그림을 그리자 그것에 어울리는 액자를 만들고 싶어졌고 프랑스의 액자 매장을 잘 아는 친구의 도움을 받아 액자를 주문 제작했다. 액자를 고르고 매트나 매트에 뚫린 공간의 테두리를 장식했다. 이렇다 할 것 없는 작품도 액자로 장식하자 임팩트가 생기고 더 고급스러워 보였다.

그리고 얼마 지나지 않아 프랑스에서 액자 만들기를 배우기 시작했다. 수채화나 판화에 잘 어울리는 라비 기법*을 익혀 직접 액자를 꾸며보고 싶었기 때문이다. 그렇게 테두리 외에는 전부 스스로 작업하게 되었고 더 저렴하게 액자 만들기를 즐길 수 있었다.

같은 인생을 산다면 생활공간에 예술을 더 포함시켜서 풍성하고 즐겁게 살고 싶다. 진심으로 그렇게 생각한다.

* 라비 기법(Lavis) 매트에 수채 물감 등으로 색을 칠하거나 선을 긋는 전통적인 장식 기법.

프랑스 액자 만들기

집 안에 멋진 그림을 장식하자

유럽의 미술관이나 호텔, 저택에서 멋진 액자에 담긴 아름다운 그림을 본 적이 있는
가? 세련된 액자에 들어 있는 그림을 보면 기분이 좋아진다. 그 그림이 있는 공간도
훨씬 세련되어 보인다.

그림을 완성했으면 그 작품을 멋진 액자에 넣는 방법을 배워보자. 작품에 맞는 액자
나 매트를 꾸미고 창작하는 것을 액자 만들기라고 한다. 보타니컬 아트의 세계에서
는 이 액자 만들기도 작품에 포함된다. 제대로 작품을 장식하여 전시하기까지 책임
감을 가지고 전부를 꾸밀 수 있으면 좋겠다.

액자 만들기를 배우자

먼저 액자 만들기의 기본을 알아두면 좋다. 액자 제작을 의뢰할 때도 편리하다. 그리
고 액자를 만드는 즐거움을 더 알고 싶다면 액자 가게에 맡기기보다 스스로 작품의
액자를 만들어 꾸며보고 수정해보자.

먼저 '액자는 왜 필요한가?'라는 소박한 의문을 품어본 적 있는가? 액자는 작품을 보
호하는 기능도 있지만, 한편으로는 작품을 감상하는 사람을 위한 틀이기도 하다. 작
품이 공기나 직사광선에 노출되면 종이나 물감이 점점 상한다. 공기 중에는 배기가
스, 유황, 먼지, 수증기, 곰팡이, 자외선, 벌레 등 그림을 상하게 하는 많은 물질이 있
다. 유리(혹은 아크릴)로 뚜껑을 덮은 나무 프레임(몰딩)에 넣고 유리면과 그림이 달라
붙지 않도록 가운데를 창문처럼 뚫은 매트지를 끼운 것이 액자다. 이를 사람의 눈높
이에 맞춰 벽면에 걸어두고 그림을 감상하는 것이다.

액자의 구조

그렇다면 액자 속은 어떻게 구성되어 있을까? 액자를 구성하는 부분은 아래와 같다.

① **액자 틀=프레임(몰딩)**: 액자에는 여러 가지 디자인이 있는데, 대개는 긴 막대 모양을 잘라서 프레임을 짠다. 테두리에 따라 액자의 깊이나 폭도 변한다. 취향마다 다르지만, 수채화의 경우는 비교적 얇고 폭이 좁은 액자를 사용한다.

② **유리(혹은 아크릴)**: 유리는 그림이 휘거나 상하지 않도록 해주지만 무겁고 파손되기 쉽다. 그래서 지진이나 운반을 고려해 아크릴 쪽이 더 수요가 많다. 아크릴의 두께는 선택할 수 있지만 얇고 크면 휘기 쉽다. 자외선 방지 처리가 된 것도 있다.

③ **매트**: 작품이 유리면에 달라붙는 것을 방지하기 위한 일정한 두께의 판지다. 종이 가운데를 뚫을 때 자르는 면은 약간 사선으로 한다. 다양한 색과 질감이 있으며 조합하거나 장식하면 작품을 보다 돋보이게 해준다. 프랑스 액자 만들기는 주로 이 부분에 다양한 디자인을 넣는다.

④ **대지(台紙)**: 작품 뒤에 붙이는 판지. 뒤판이 비치지 않도록 높이를 조절하는 목적도 있다.

⑤ **중성지**: 속지나 뒤판과 작품 사이에 끼워 작품을 보호하는 종이.

⑥⑦ **판지, 뒤판**: 액자의 뒤판. 두께가 모자랄 경우 판지로 조절한다.

이 외에 액자를 걸기 위한 금속 장식이나 끈이 있다.

① 액자 틀=프레임

② 유리

③ 매트

④ 작품과 대지

⑤ 중성지

⑥ 판지

⑦ 뒤판

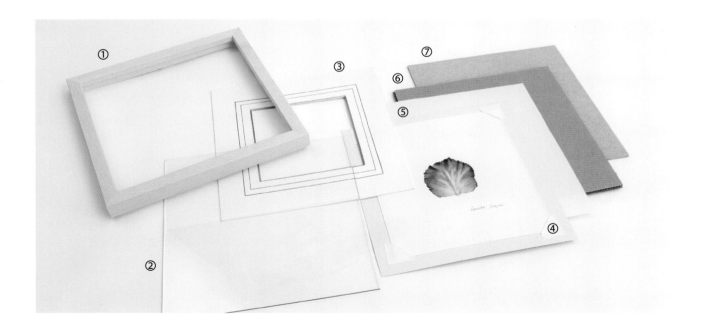

매트 장식에 도전해보자

보타니컬 아트나 판화, 수채화를 액자에 담는 과정에서 매트 장식용으로 자주
활용되는 라비 기법 중 '금칠'과 '라인' 두 가지를 배워보자.

재료

자, 연필, 마스킹 테이프, 붓, 포스터컬러 또는 아크릴 물감.

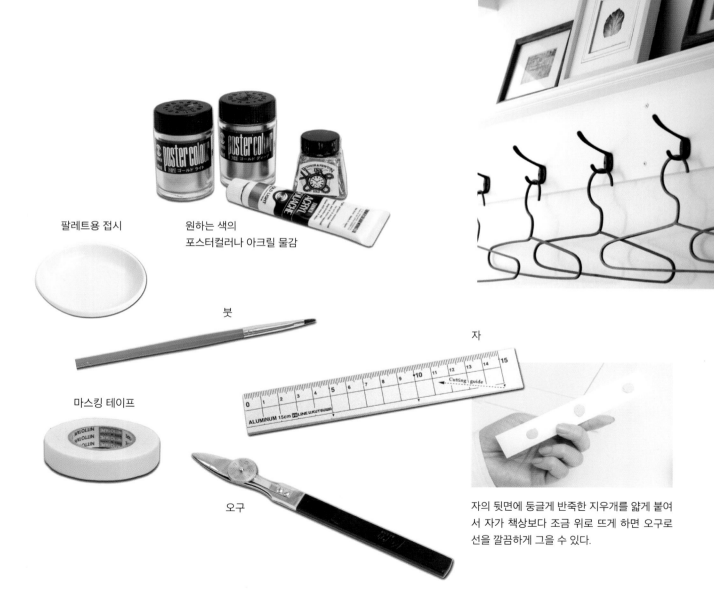

팔레트용 접시

원하는 색의
포스터컬러나 아크릴 물감

붓

자

마스킹 테이프

오구

자의 뒷면에 둥글게 반죽한 지우개를 얇게 붙여
서 자가 책상보다 조금 위로 뜨게 하면 오구로
선을 깔끔하게 그을 수 있다.

금칠 기법

먼저 매트의 뚫린 공간 모서리에 금색 물감을 칠하는 '금칠 기법'을 소개한다. 전통적인 프랑스 액자 만들기에서는 잘 쓰이지 않지만 일본에서는 비교적 인기 있는 기법이다.

01 뚫린 가운데 공간의 모서리를 따라 매트 표면에 마스킹 테이프를 붙인다.

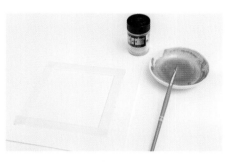

02 금색 물감을 작은 팔레트 접시에 덜어서 물을 섞어 풀어둔다.

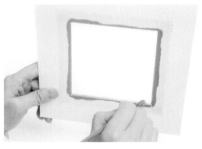

03 사선으로 잘린 면에 붓으로 금색 물감을 칠한다.

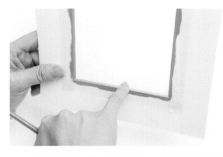

04 다 칠했으면 손가락으로 문질러서 물감이 골고루 발리도록 한다.

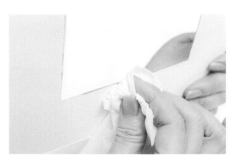

05 뒷면에 금색 물감이 삐져나왔을 때는 티슈로 닦아낸다(처음부터 마스킹 테이프를 붙여도 된다).

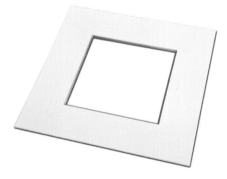

마지막으로 마스킹 테이프를 떼어내면 완성.

라인 기법

다음으로는 가운데 뚫린 공간 주변에 선을 그려 넣는 '라인 기법'이다. 여기서는 금색과 빨간색, 두 줄의 선을 그려보기로 하자. 선을 그을 때는 오구라고 하는 전통적인 도구를 사용하는데, 매트 장식 초보자의 경우 시중에 판매하는 수성펜을 이용하면 더 쉽게 선을 그릴 수 있다.

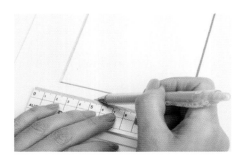

01 자와 연필을 이용해 라인을 넣을 부분에 가볍게 선을 그려둔다.

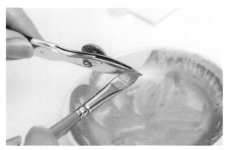

02 먼저 붓에 포스터컬러를 묻혀 물감이 오구 끝에 모이도록 오구의 틈 사이를 물감으로 채운다.

03 물감을 너무 많이 채우면 물감이 흘러내리므로 주의하자.

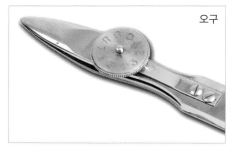

오구

끝으로 갈수록 좁아지는 두 장의 얇은 철판 사이에 물감을 머금게 하여 균일한 선을 그릴 수 있는 제도 용구.

다이얼을 돌리면 날과 날 사이의 폭을 조절해 두께가 다른 선을 그릴 수 있다.

04 마스킹 테이프를 선의 위아래에 붙인다.

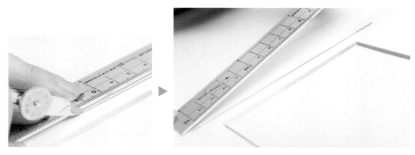

05 자를 미리 그어둔 바탕선에 대고 선의 시작점과 끝나는 점 모두 마스킹 테이프를 지나도록 오구로 선을 긋는다.

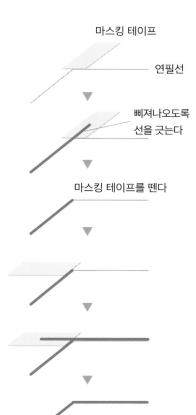

마스킹 테이프

연필선

삐져나오도록
선을 긋는다

마스킹 테이프를 뗀다

06 한 변을 그었으면 마스킹 테이프를 뗀다.

07 다른 선의 모서리에도 똑같이 마스킹
테이프를 붙이고 선을 긋는다.

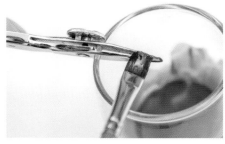

08 금색 선을 그었으면 다음으로 빨간색을
바깥쪽에 그린다. 미리 물로 풀어둔 물
감을 오구에 채운다.

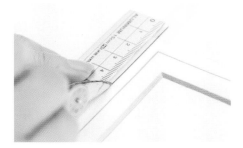

09 금색과 마찬가지로 마스킹 테이프를 붙
인 후에 선을 긋는다.

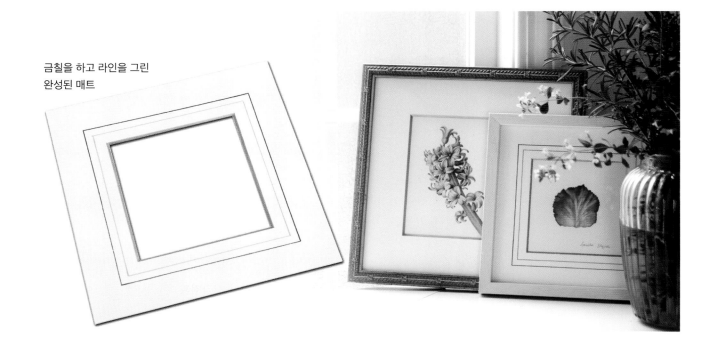

금칠을 하고 라인을 그린
완성된 매트

한 권으로 끝내는
보타니컬 아트

1판 1쇄 발행 2020년 4월 1일
지은이 후지이 노리코
옮긴이 최서희

편집 김시경
디자인 프롬디자인
마케팅 정성훈

펴낸곳 아이콘북스
펴낸이 정유선
주소 서울시 강서구 마곡중앙로 161-8, A동 1003호 (마곡동, 두산더랜드파크)
전화 070-7582-3382
팩스 070-7966-3385
이메일 info@iconbooks.co.kr
홈페이지 www.iconbooks.co.kr

ⓒ 아이콘북스 2020
ISBN 978-89-97107-55-1 (13650)

아이콘북스는 독자 여러분의 다양한 아이디어와
원고 투고를 설레는 마음으로 기다리고 있습니다.
보내실 곳 : info@iconbooks.co.kr